U0036443

生活萬象勞作

保麗龍的〝樂高〞遊戲，輕鬆組合娃娃與生活用品的勞作世界。

另類禮物玩具書

編著／**周文琦**

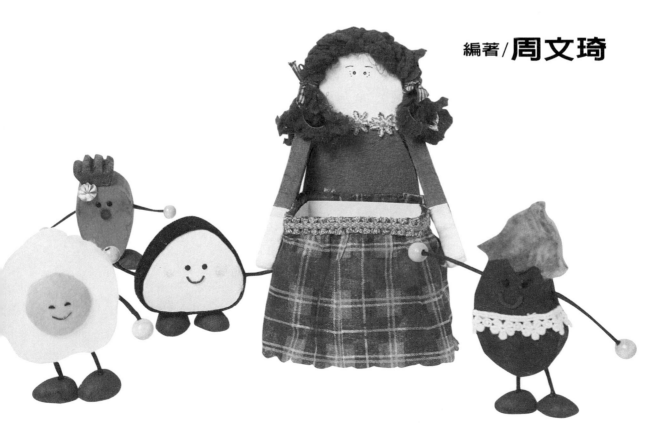

啓發孩子們的組合創意，輕鬆快樂做勞作

　　勞作，是利用各類素材啓發孩子創作樂趣，經由動動腦、動動手的過程，促進手指靈活運動小肌肉發展，並藉由手的觸覺和對顏色的感官刺激，增強手眼和腦部智力的發展。

　　在本書中有許多丟了可惜，收了又不知擺哪的瓶罐與盒子，透過切割、黏貼、折疊來激發自己動手做的創作空間，任由自己遨遊在想像世界中。

　　與小朋友一同創作玩耍，可增進親子間的互動，讓小孩從小就能珍惜環保資源概念，畢竟地球只有一個，需要我們共同愛護。

　　幼兒在出生的那一天起，就知道自己該學些什麼，以及該如何學習。所以當您的小孩準備伸出探索的觸角時，家長們不妨放手讓小朋友隨心所欲來發展創意，希望大家在製作過程中得到更大的樂趣。

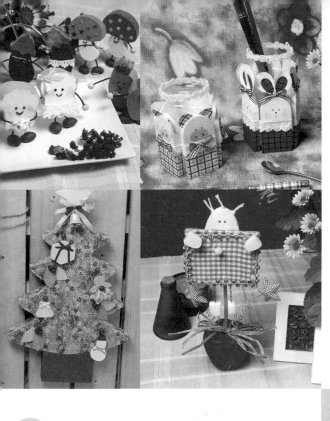

目 錄
contents

工具材料

Tools & materials

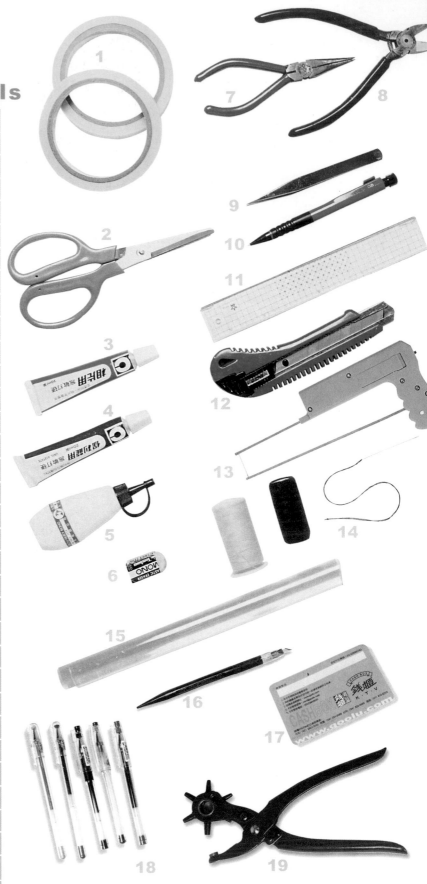

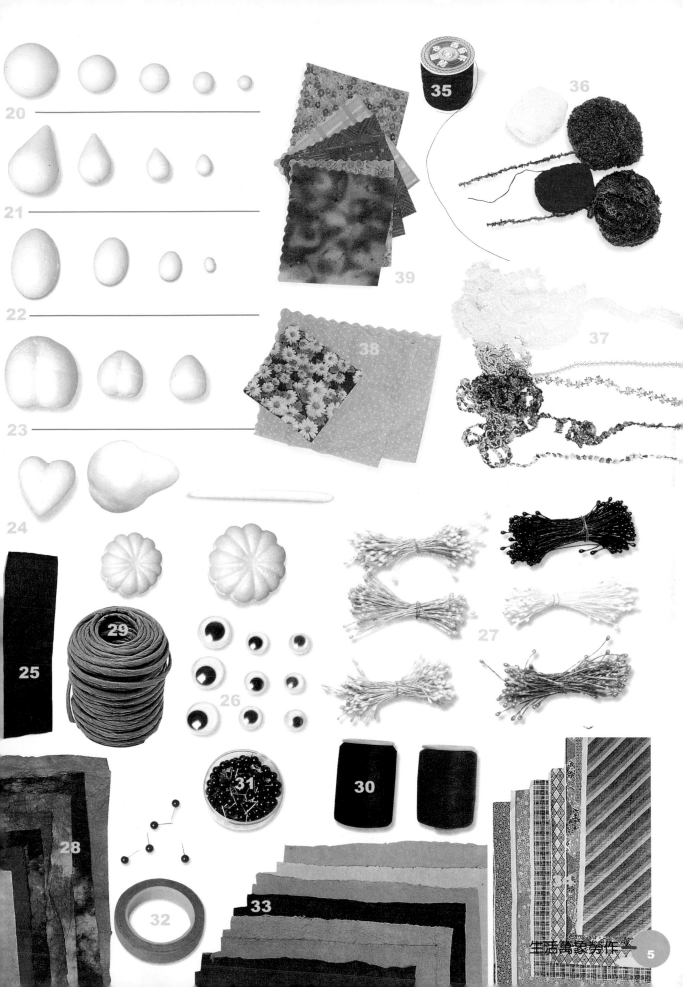

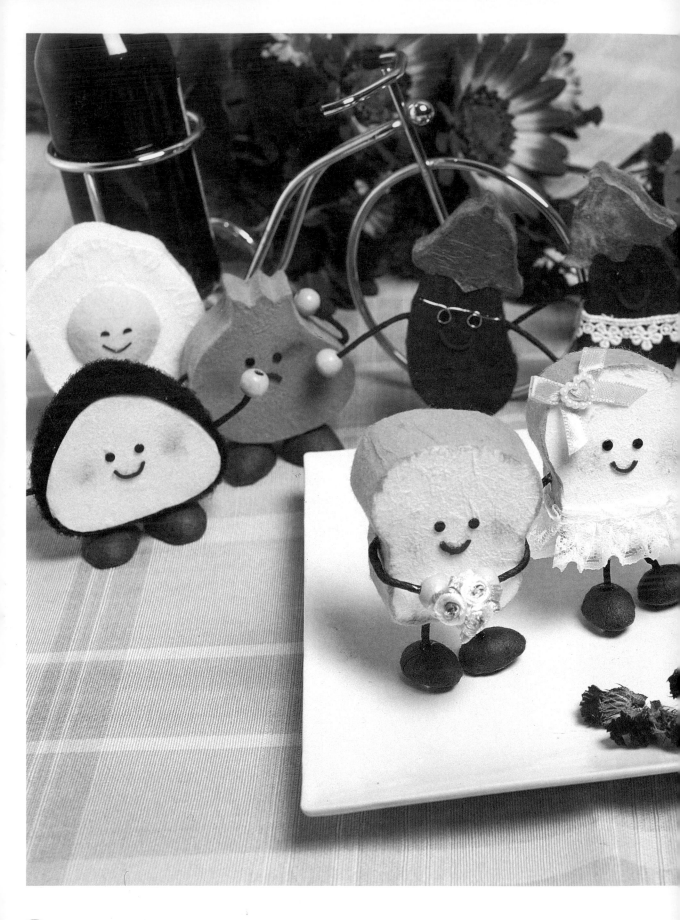

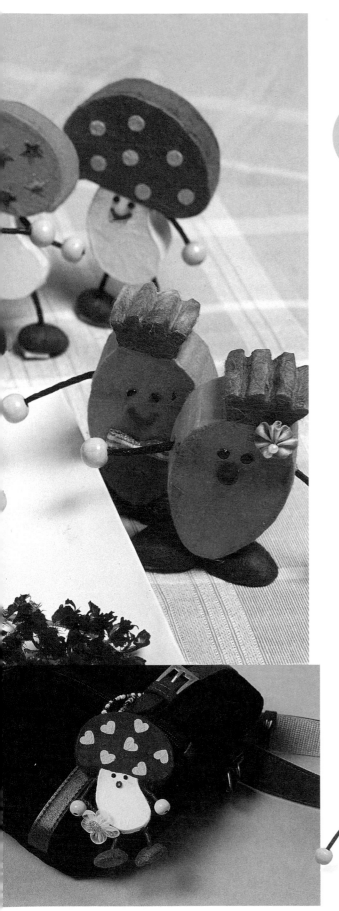

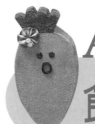 **A** 線稿附錄＿P96

食物娃娃吊飾

學習指南

藉由角色扮演遊戲，展開話題，提出問題或加油添醋地複述故事，進而培養說的能力。

工具材料：

① 2.5cm珍珠板
② 2.5cm蛋形保麗龍
③ 棉紙　　　④ 紙藤
⑤ 木珠　　　⑥ 動動眼
⑦ 緞帶　　　⑧ 魔鬼貼

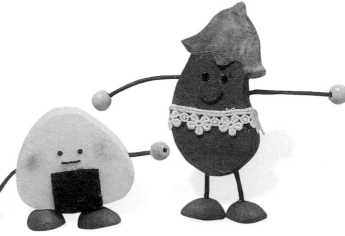

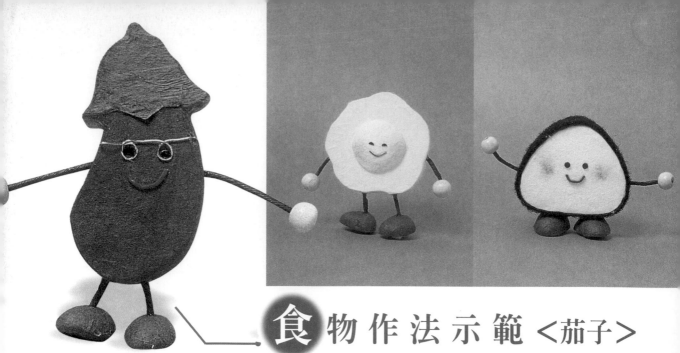

食物作法示範 ＜茄子＞

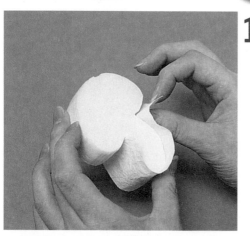

1. （1）珍珠板照紙型用
保麗龍切割器裁下。

（2）取一條約3cm寬
的棉紙條，用白膠先
將側面包黏起來，多
餘的則貼於二側。

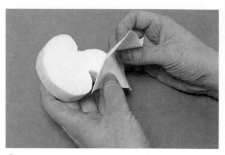

2. 正反面各用白膠貼上棉紙，
多出來的部份則撕掉（用撕
的不會有接縫）。所有食物都
照步驟1.2黏貼。

4. （1）眼睛：將動動眼
外邊剪去，留下黑
眼珠，用保麗龍膠
貼上。

（2）嘴巴：用紅色中
性筆劃上或用紅鐵
絲貼上。

5. 緞帶用相片膠貼黏
一圈，成為裙子。

3. （1）茄子、香菇、紅蘿蔔都
是先黏下半部（臉），再貼上
半部。

（2）茄子上半部（綠色）中央
先貼上一片葉子如圖，其餘
照步驟1.2貼滿。

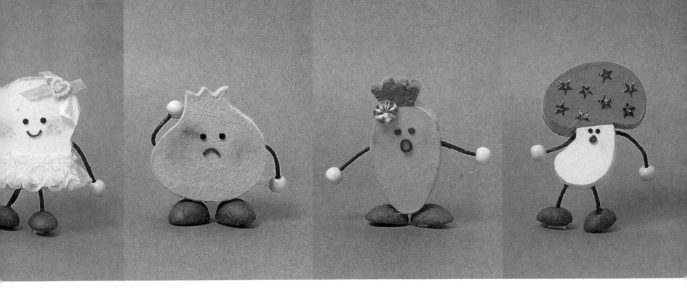

6. (1)蛋形保麗龍球切半。

(2)棉紙用白膠包黏起來,腳完成。

紙藤上保麗龍膠插貼於腳上。7.

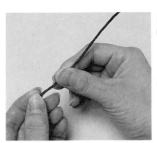

8. 木珠上膠再插入紙藤,手完成。

9. 手插黏於身側,腳插黏於底端。完成。

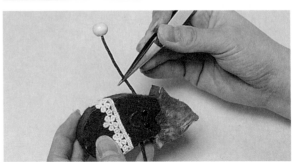

壽 司

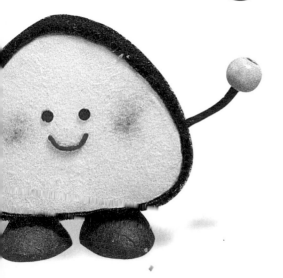

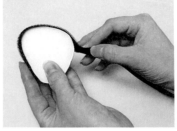

1. 黑色為魔鬼黏(絨絨的部份)用相片膠黏上。

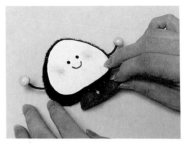

2. 壽司與紅蘿蔔的腳直接黏於底部,不另接紙藤。

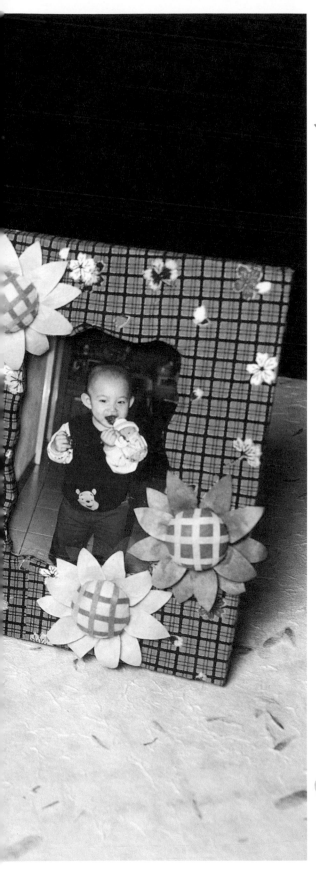

B 線稿附錄 __P97.98

相 框

學習指南

使用保麗龍切割器時，請父母
代勞不要讓兒童觸碰。

工具材料：

① 1cm和0.5cm珍珠板

② 3cm保麗龍球

③ 緞帶

④ 投影片

⑤ 厚紙板　　　　⑥ 千代紙

⑦ 棉紙

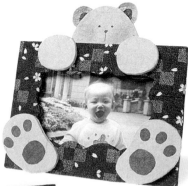

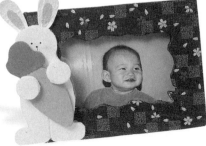

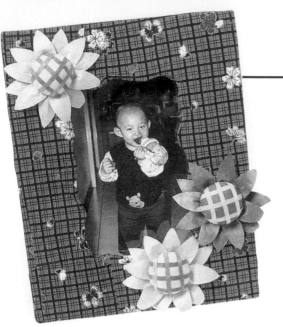

相框作法示範

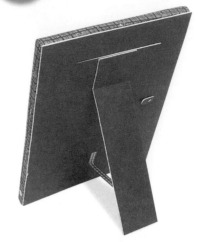

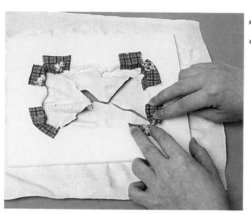

1. (1)1cm珍珠板照紙型裁下。
(2)干代紙23×17.5一張，置於珍珠板下。
(3)將約1.5cm寬的干代紙黏貼於珍珠板內圈四個角貼上，如圖。

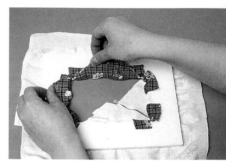

2. 將內圈多餘的干代紙，反摺貼於珍珠板上。

3. 外圍四週多出的干代紙用白膠摺貼上。

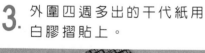

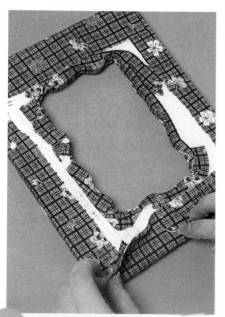

2cm

2.2cm

4. (1)厚紙板照珍珠板的尺寸裁下一片。
(2)用鉛筆在裁下的紙板上畫出如右的尺寸。
(3)如圖上鉛筆的線條用刀片將其三邊劃開。

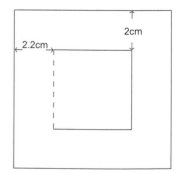

5. 如圖紅色線條用刀片輕劃一刀（不可劃開），使其好彎摺。

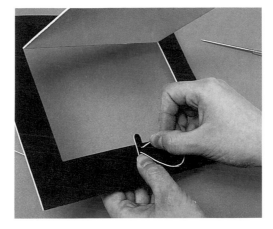

7. 用28號鐵絲固定步驟6。

8. 將鐵絲捲固於背面。

6. (1)紙板0.5×2cm。
(2)置於板框中央,並用錐子穿出二個小洞。

9. 將紙板框與步驟3的珍珠板用保麗龍膠相黏。

11.
(1)紙板
4×18cm一片。
(2)在4cm處用刀片輕劃一刀(不割斷)。

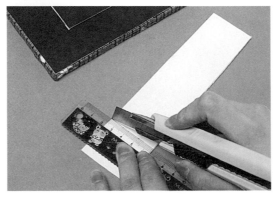

10. 投影片15.1×10.1放入,如圖。

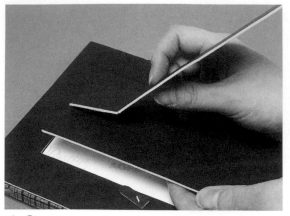

12. 用相片膠黏貼於框背上成為支架，如圖。

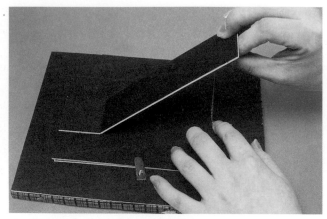

13. 框背與支架底部黏上一條緞帶，可更穩固，相框完成。

14. （1）3cm保麗龍球切半，並押扁。
（2）棉紙上白膠將半球包黏，多出的紙貼於背後。

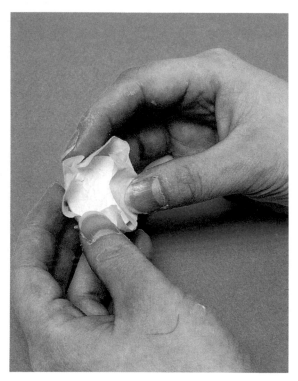

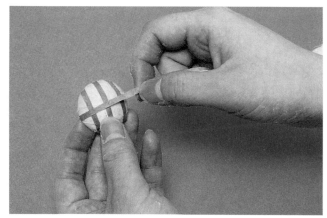

15. 棉紙0.3cm長條，貼於半球上花心完成。

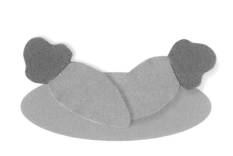

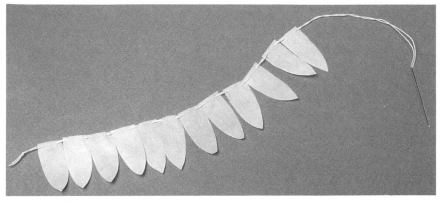

16.
（1）花瓣照紙型剪下12片。
（2）用針線將花瓣串起。

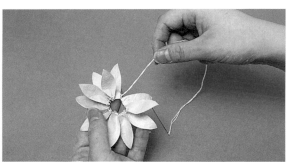

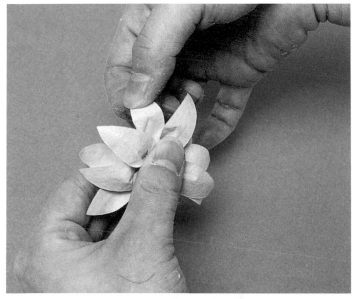

17. 將花瓣串為成圈，並束緊打結，再剪去多餘的線。

18. （1）花心貼於花瓣圈中央。
（2）將每片花瓣往外翻，可較為立體，花朵完成。

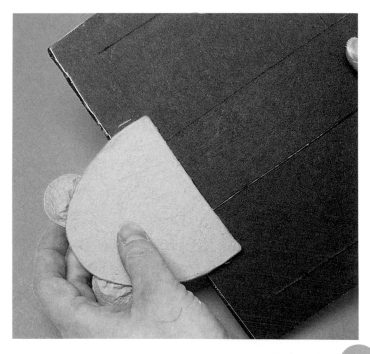

19. 將花上膠黏於相框上，作品完成。

20. （1）熊與兔子的包黏參考置物盒的作法。
（2）熊頭黏貼於框背上，如圖。

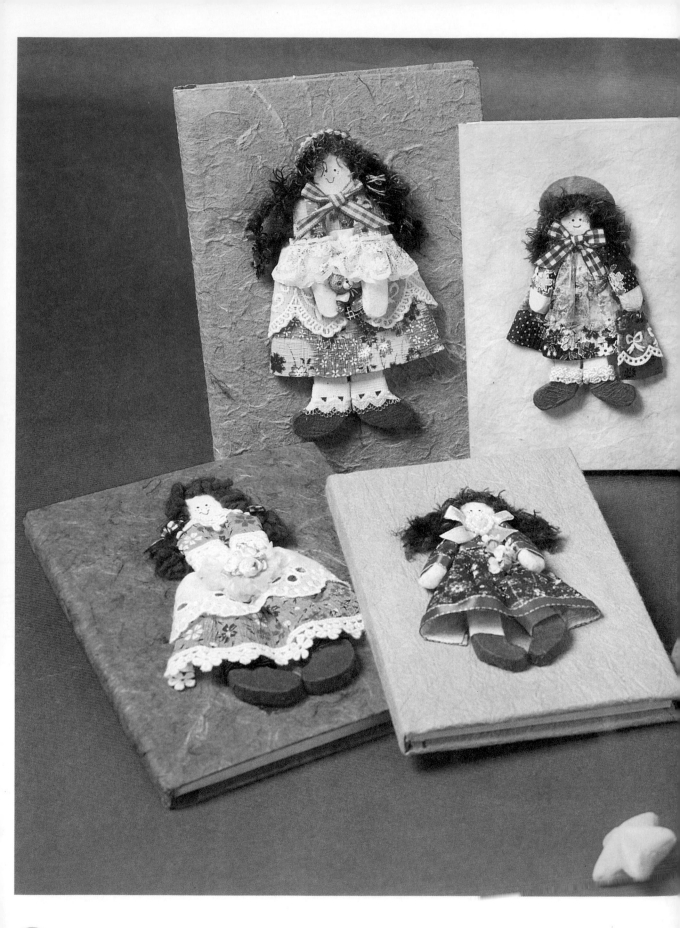

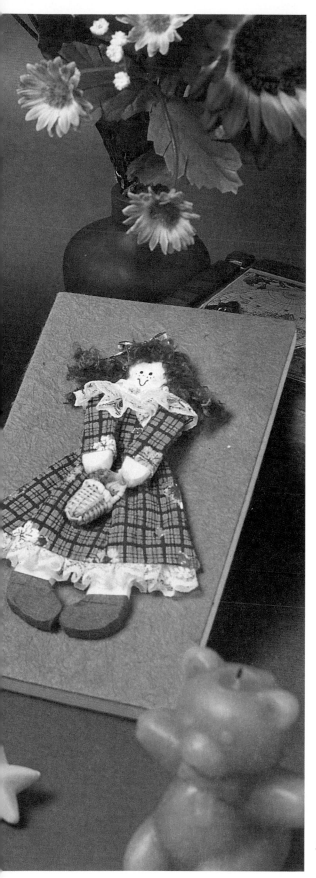

C 線稿附錄 _ P99

娃娃筆記本

學習指南

從視覺、聽覺、觸覺加強刺激訓練，並透過實物操作，建構形感、量感。

工具材料：

① 0.5cm珍珠板
② 棉紙
③ 干代紙
④ 緞帶
⑤ 毛線

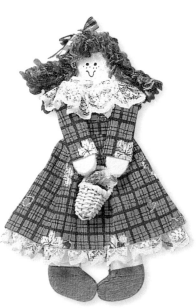

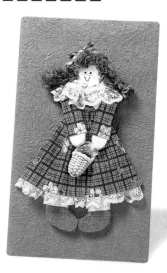

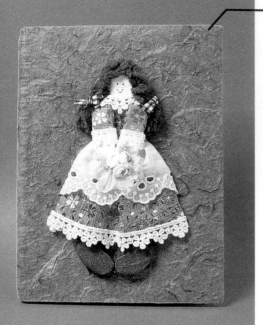

娃娃作法示範

1. （1）珍珠板照紙型裁下。
（2）在頭、手、與腳（衣服蓋
不到的地方）用膚色棉紙包
黏。

2. 鞋子：在腳掌部位貼
上咖啡色棉紙。

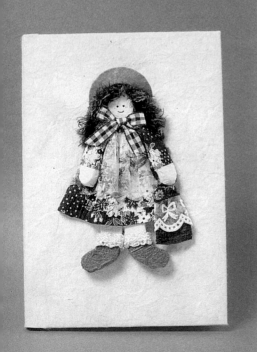

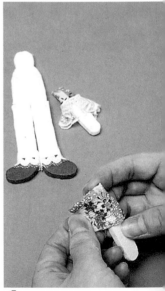

3. （1）腳與身體用保麗龍膠相
黏合。
（2）將緞帶貼於鞋子的邊
緣，如圖。

4. 袖子4×4cm的干代
紙貼在手臂上（袖子
的長短可自由加減）。

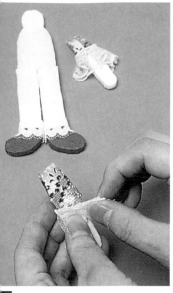

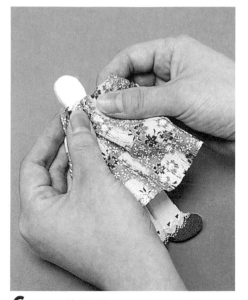

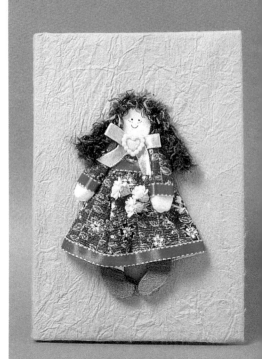

5. 於袖口處再貼上蕾絲花邊。

6. （1）花干代12×9cm一張。
（2）左右二邊各1cm貼於後背
（3）其餘抓皺摺，貼黏於領口上，如圖。

7. 在腰部貼上一片蕾絲（也可拉緊束成腰帶）。

8. 將步驟5黏在完成的身體上。

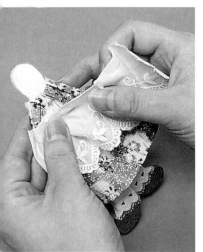

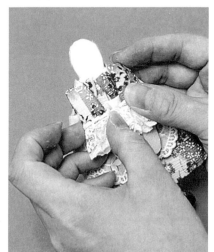

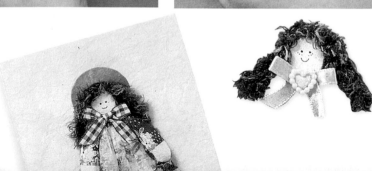

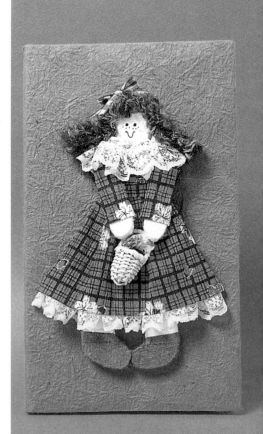

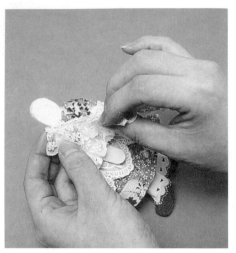

9.
領口貼上緞帶。

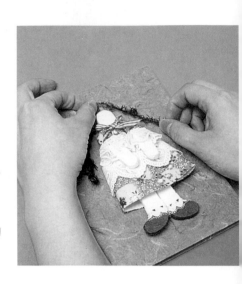

10.
先將娃娃放置於
筆記本上（不黏
貼）再決定頭髮的
長度。

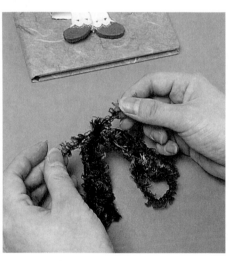

11.
毛線在中央的位
置打結。（頭髮參
照娃娃頭髮製作）

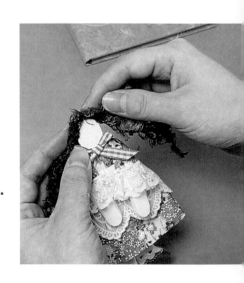

12.
頭髮用相片膠貼
於髮頂。

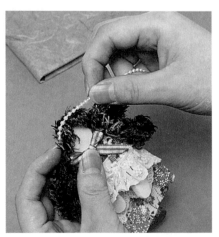

13. 頭髮上用串珠作飾品，
完成。

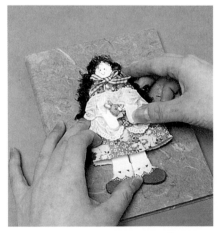

14. 將完成的娃娃貼於筆記
本。

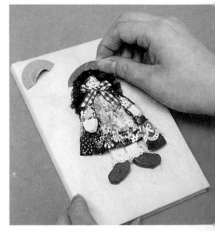

15. 帽子：剪半，用相片膠
貼於髮上。

娃娃頭髮製作

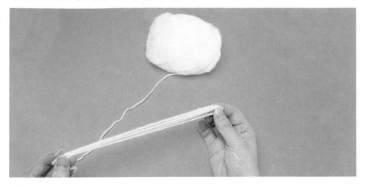

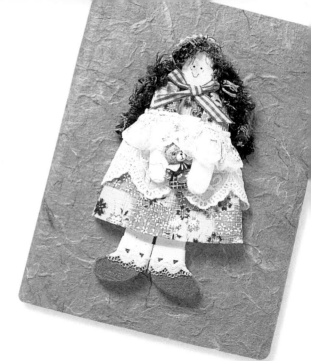

1. （1）毛線量出須要的長度。
（2）依照長度繞3～4圈（與書上毛線類似，但直毛線可多繞數圈）

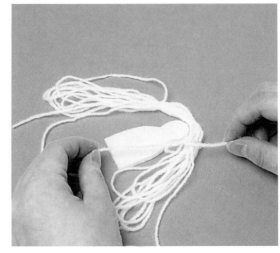

2. 在中央用同色毛線打死結。

3.
第一款髮型
（1）用相片膠貼定於頭頂。
（2）在臉頰處打結，並貼於頰處邊。

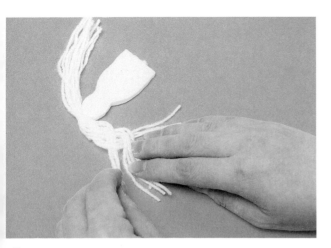

4. 第二款髮型
固定頭頂後，分三束打麻花辮。

5. 第三款髮型
固定頭頂後，整束繞轉，並貼於頰上。

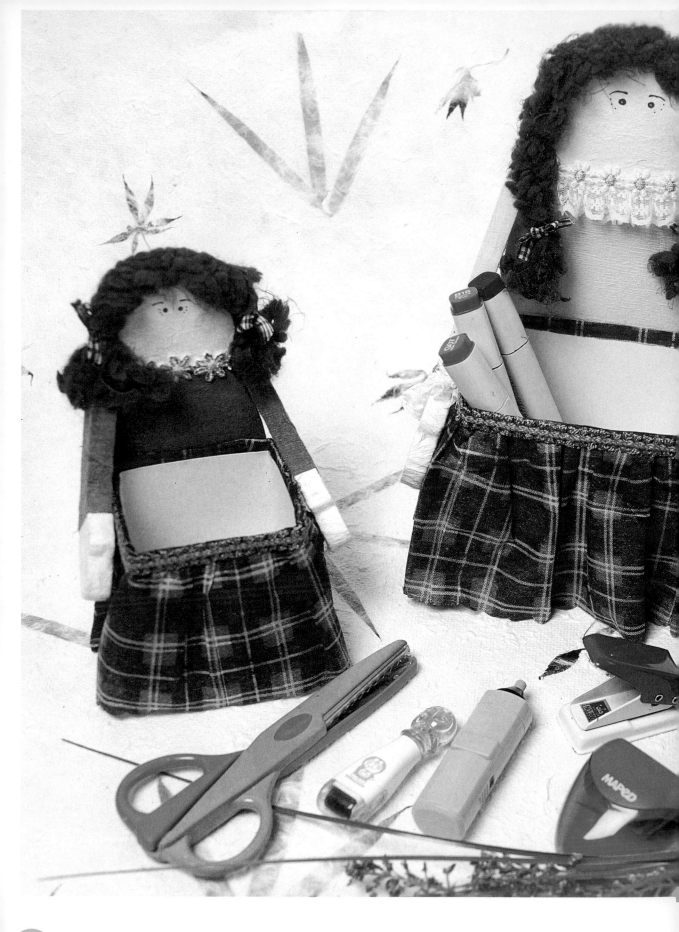

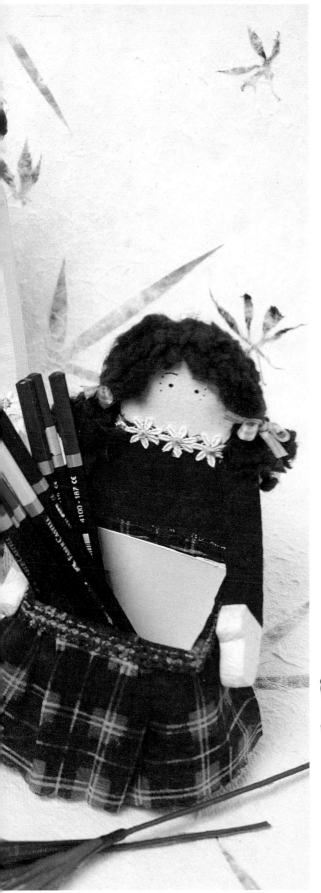

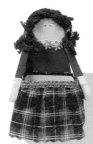

D 線稿附錄 __ P100

娃娃置物盒

學習指南

家庭中許多東西值得儲存，如盒子、罐子其他容器等，透過再製作更富創意及繽紛多姿。

工具材料：

① 1cm珍珠板、
② 棉紙
③ 千代紙　　④ 毛線
⑤ 緞帶　　　⑥ 餐巾紙
⑦ 牛奶盒（或紙盒）

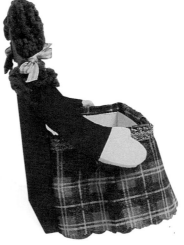

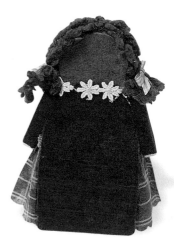

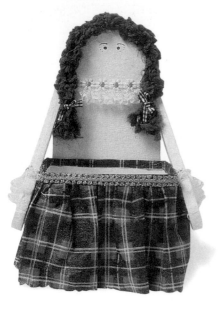

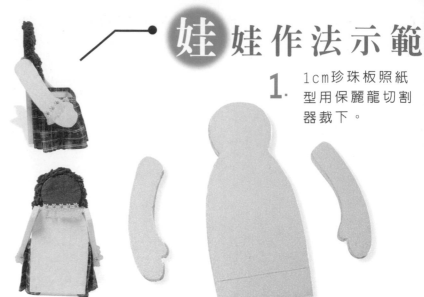

娃娃作法示範

1. 1cm珍珠板照紙型用保麗龍切割器裁下。

2. 手掌、頭先用膚色棉紙包黏起來（參照身體作法）。

3. 頭部背面貼上咖啡色棉紙（與髮色相似）。

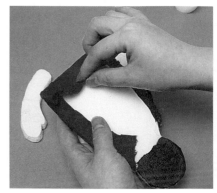

4. 身體正面用一張比珍珠板大（三邊各大約2cm）的干代紙包黏起來，多餘反貼於背後。

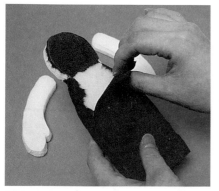

5. 另用一張與珍珠板相同大小的干代紙直接上白膠黏於背上。

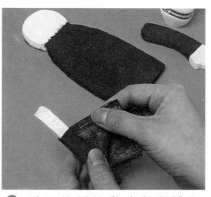

6. 手干代紙的黏法與身體作法相同。

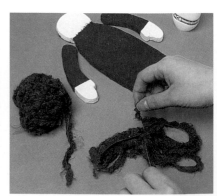

7. 毛線繞數圈，中間打結（參照筆記娃娃頭髮作法）。

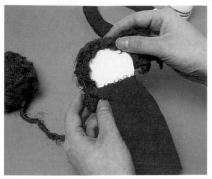

8. 頭髮黏於頭頂。

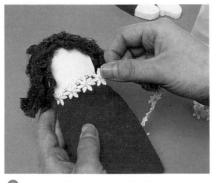

9. 脖子貼上一圈緞帶。

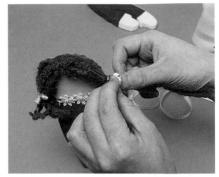

10. 頭髮左右各綁上緞帶裝飾。

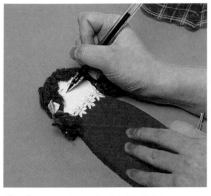

11. 眼睛用中性筆劃上。

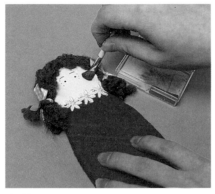

12. 粉彩在臉頰上刷上腮紅，完成。

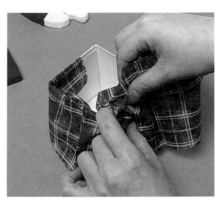

13. 取牛奶盒將餐巾紙抓皺摺黏貼（下面對齊），多出部份反貼於盒內。

14. （1）盒口外貼上一圈緞帶。
（2）盒內用紙板（比盒子短1cm）貼黏住，以增加重量與美觀。

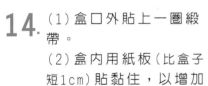

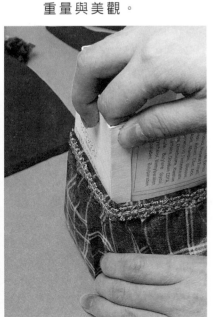

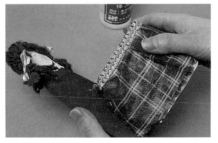

15. 盒子與娃娃底部對齊，再用保麗龍膠相黏。

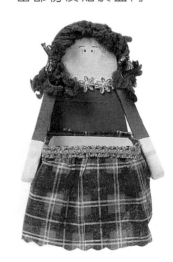

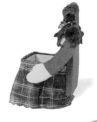

16. 手用保麗龍膠黏上，作品完成。

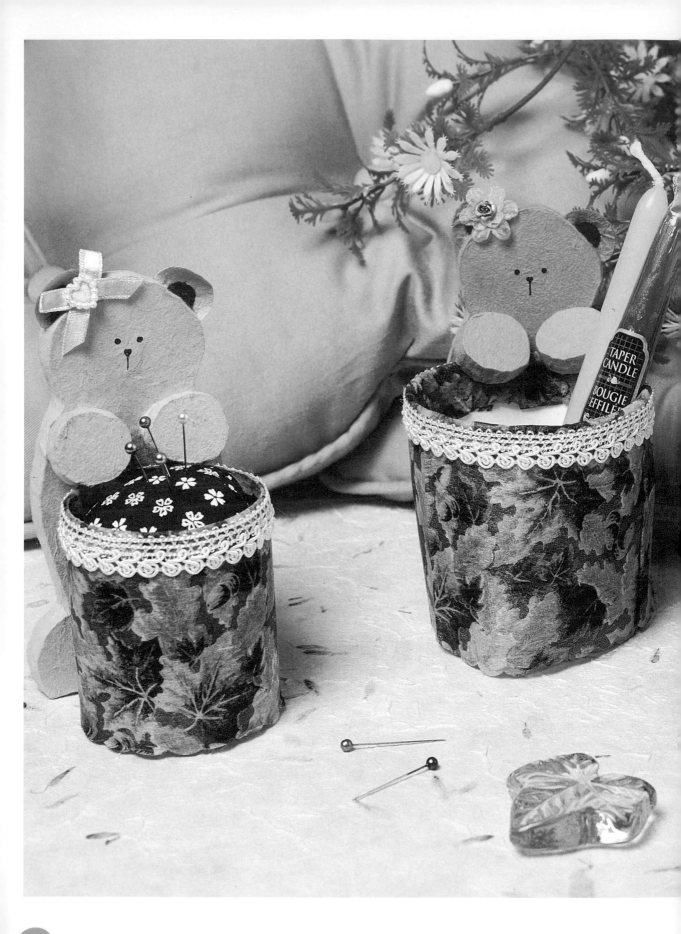

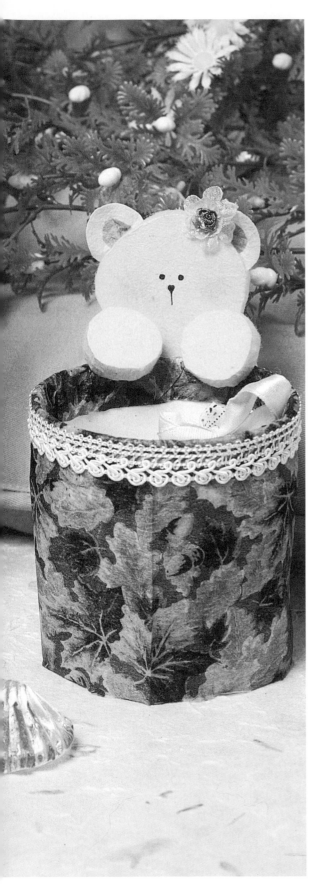

E 線稿附錄＿P101

動物置物盒

學習指南

強化幼童手眼小肌肉與觸覺能力的發展，增進幼童對色彩的認識及辨識力，培養幼童的耐心與定力。

工具材料：

① 1cm珍珠板
② 緞帶
③ 棉紙
④ 餐巾紙
⑤ 保特瓶
⑥ 保麗龍杯

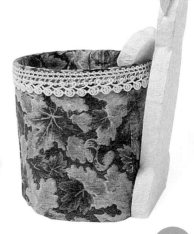

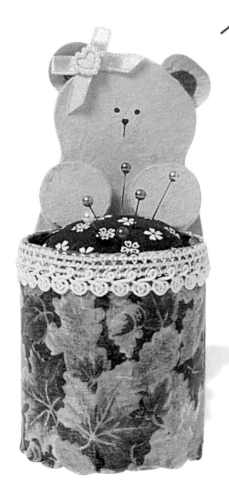

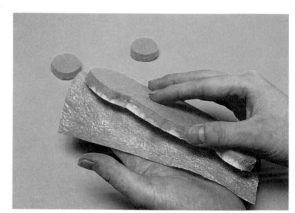

1. 珍珠板照紙型裁剪下。

2. 棉紙將身體、手包黏起來（參照娃娃置物盒身體包黏）。

3. (1)耳朵用棉紙貼雙層，照紙型剪下。
(2)在頭頂先用刀片割出深約0.5cm開口。

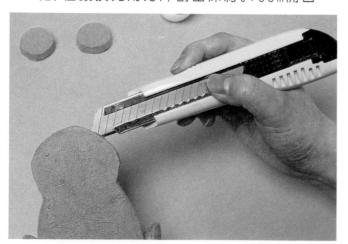

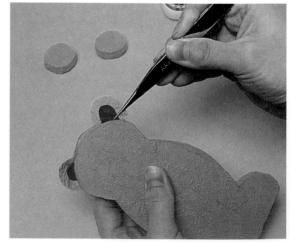

4. 將耳朵塞黏上去

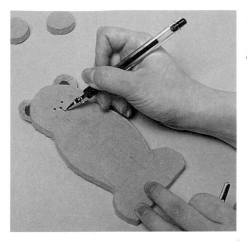

5.
用中性筆劃五官。

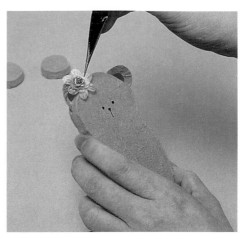

6.
貼上緞帶花（或蝴蝶結）作裝飾。

7.
保麗龍杯外貼餐巾紙（下面對齊），上面多出部份反摺貼於杯內。

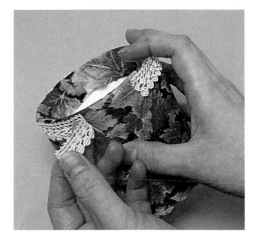

8.
杯緣貼緞帶。

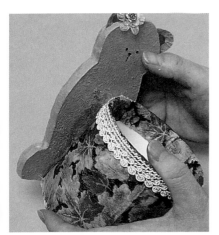

9. 熊與杯相黏合。

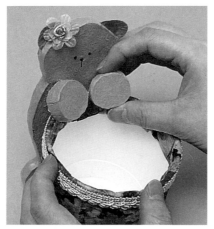

10. 手貼於杯口。

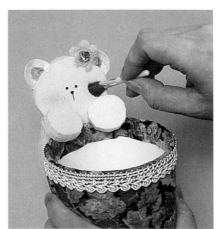

11. 粉彩刷於頰上，作品完成。

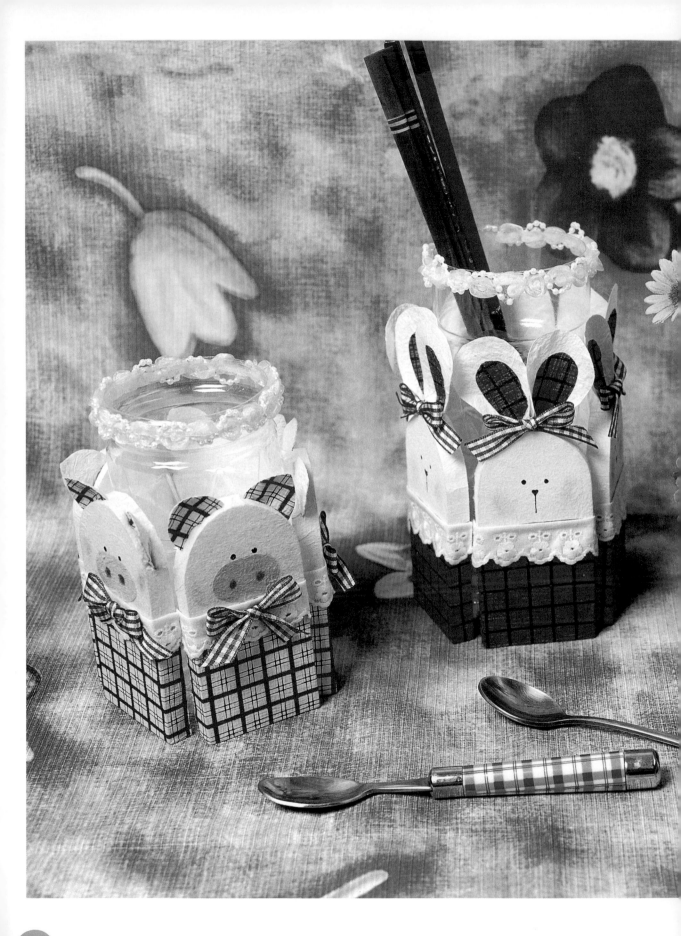

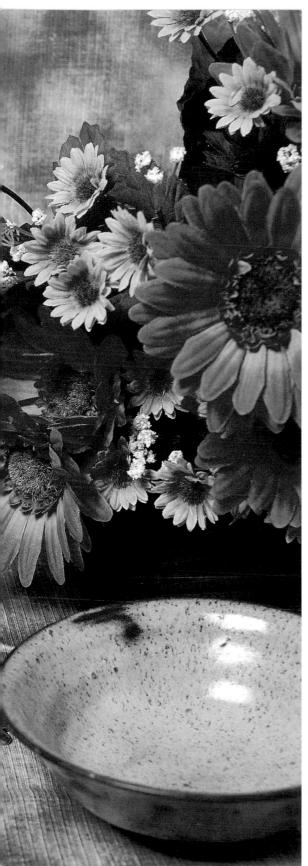

F

線稿附錄__P101

置物筒

學習指南

裁剪保特瓶時，須小心，父母剪下後，再於開口處貼上一圈透明膠帶，就不怕割傷手了。

工具材料：
① 保特瓶
② 緞帶
③ 1cm珍珠板
④ 棉紙
⑤ 干代紙

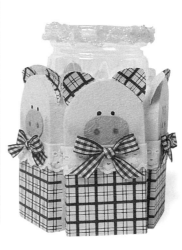

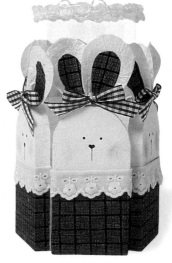

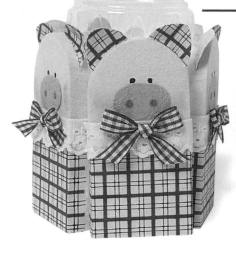

置物筒作法示範

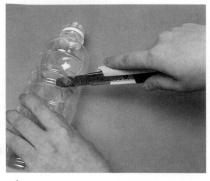

1. 保特瓶裁下所需的高度
（書中物約13cm）。

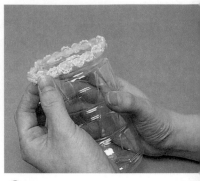

2. 瓶口貼上緞帶。

3. (1)珍珠板照紙型裁下。
(2)圓弧這端先用棉紙包貼起
來，多出反摺於後面。

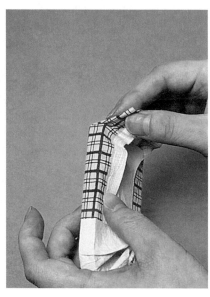

4cm

干代紙黏處

4. 身體：從上往下量
4cm處，開始包黏干
代紙。

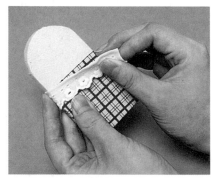

5. 貼上花邊。

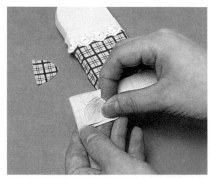

6. 耳朵：棉紙與干代紙照
紙型各剪下一片，再對
貼。

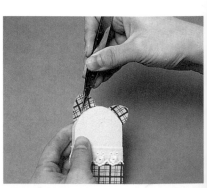

7. 將耳朵塞貼上（先用刀片
割約0.5cm深開口）。

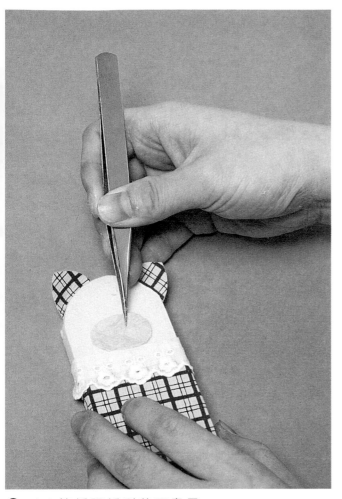

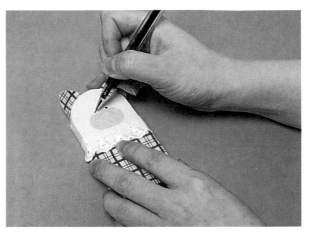

9. 在鼻子上邊用中性筆劃上眼睛。

8. （1）棉紙照紙型剪下鼻子。
　　（2）將鼻子貼在花邊上。

10. 鼻孔：棉花棒沾粉彩在鼻子上點二點。

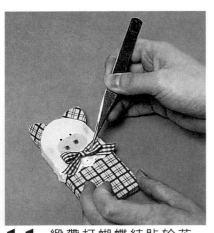

11. 緞帶打蝴蝶結貼於花邊上

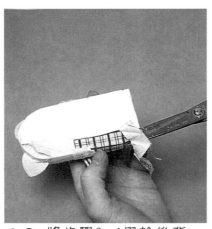

12. 將步驟3.4摺於後背的紙修剪掉。

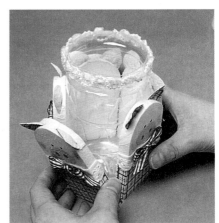

13. 將完成的豬（約五片）全部貼於保特瓶上（下面對齊），作品完成。

G 線稿附錄 __ P102.103

拼圖杯墊

學習指南

透過趣味化、生活化、遊戲化的數字遊戲奠定孩子的思考邏輯。

工具材料：

① 0.5珍珠板和2cm珍珠板
② 千代紙
③ 棉紙
④ 貼紙
⑤ 月曆紙
⑥ 防水漆

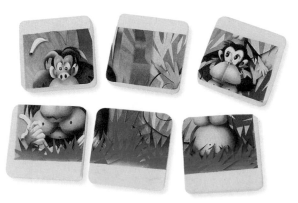

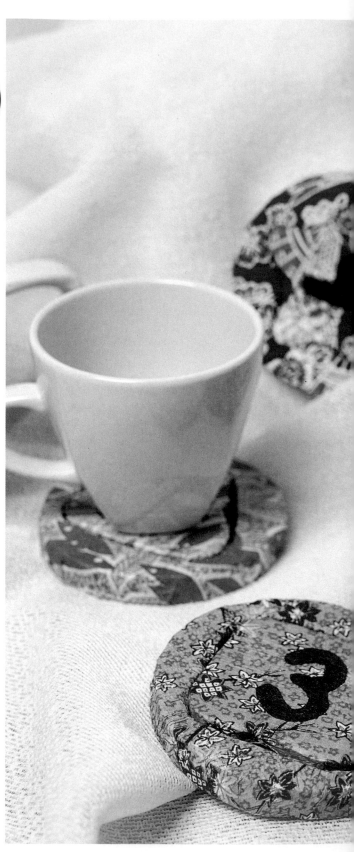

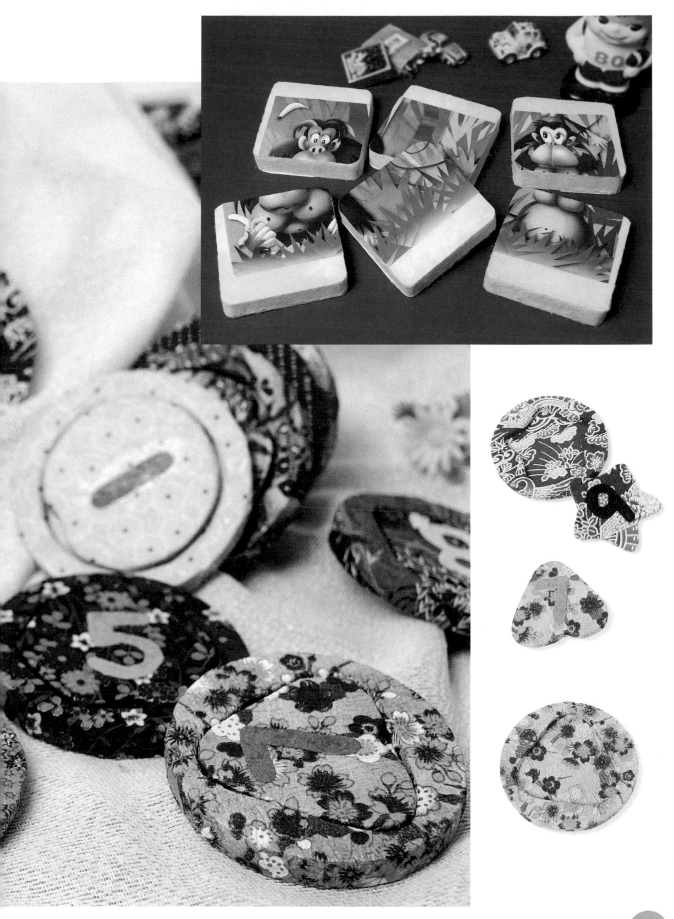

1.
（1）0.5珍珠板照
紙型裁下二片。
（2）將珍珠板分成
A和B片。

2. A片：照紙型描於中央，
再用刀片切割出來。

3. 將割出之內圓稍微捏
小，再用筆壓入一凹，
以方便取放。

4. B片：千代紙照珍珠板尺
寸剪下，並黏上。

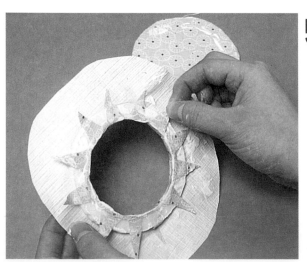

5.（1）比珍珠板大約3cm
的千代紙一張。
（2）千代紙與A片之外框
相黏，中空剪開分成多
分，再反黏於後。

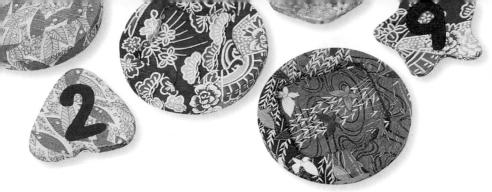
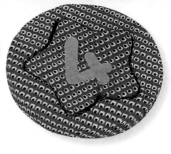

6. 步驟4與5用白膠相黏。

7. 相黏後將多出的紙反摺貼於背後。

8. （1）千代紙（與珍珠板同尺寸）黏於步驟7後。
　　（2）A片內圈用千代紙包黏起，再用棉紙剪下數字，貼上完成。

9. （1）2cm珍珠板照紙型裁下。
　　（2）用棉紙將珍珠板包黏起來（黏法參照娃娃置物盒）。
　　（3）貼上貼紙或月曆紙，如圖。

10.
用刀片劃開，拼圖杯墊完成。

＊於完成的杯墊噴上防水漆。

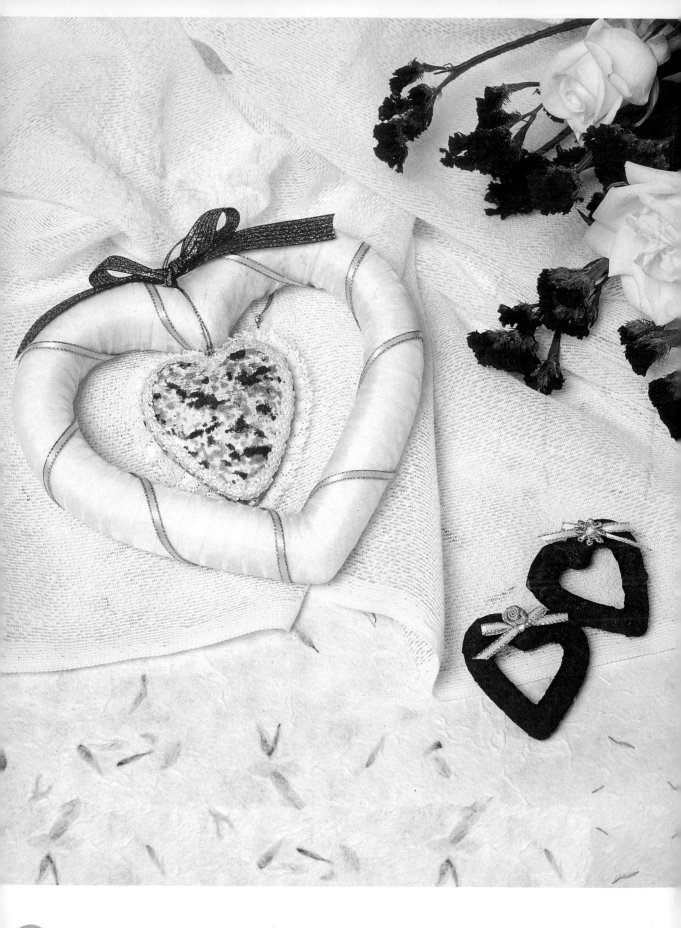

H 情人節掛圈

工具材料：

1. 心形保麗龍圈
2. 心形保麗龍
3. 緞帶
4. 干代紙
5. 金線

學習指南

除可製作掛圈外，也可改成卡片，讓小朋友有機會練習解決問題的應變能力。

掛 圈 作 法 示 範

1. 用緞帶將心形保麗龍圈繞貼滿。

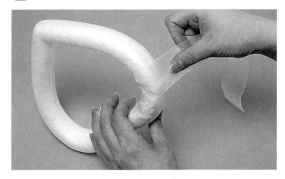

2.
(1) 心形保麗龍用干代紙包黏。
(2) 貼繞一圈花邊。

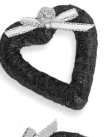

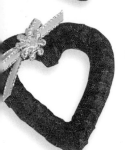

3. 中間再貼上緞帶，做裝飾。

4. 金線插入步驟3的央央，並綁於步驟1上，再加上蝴蝶結，作品完成。

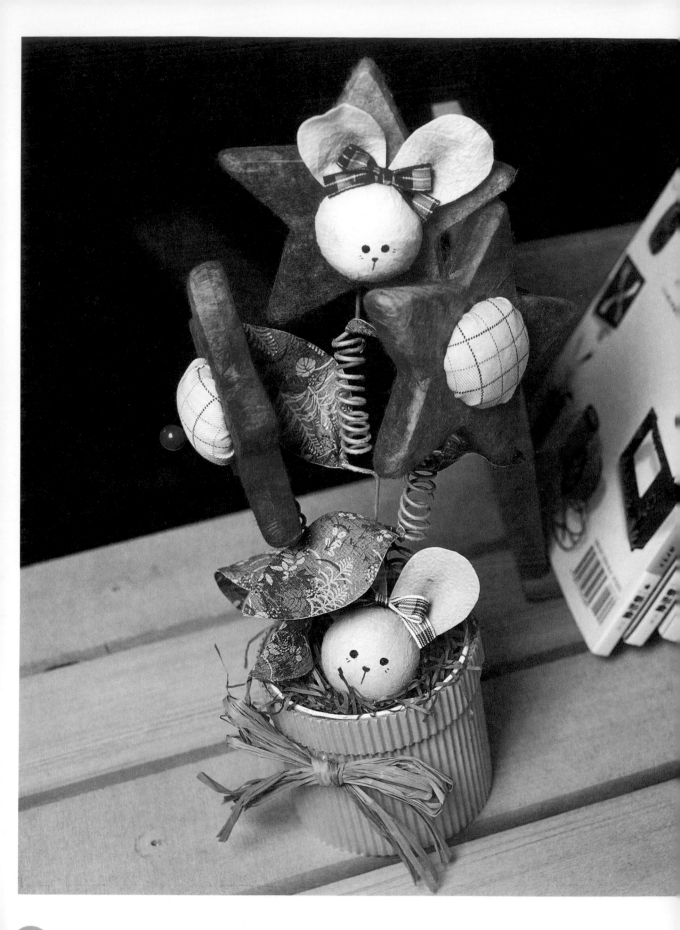

線稿附錄 __P103

星星花留言板

學習指南

對於無法啓口的話語，寫下釘於板上，那也是一種親子溝通的方式。

工具材料：

① 4cm保麗龍球、
② 星形保麗龍、
③ 干代紙　④ 棉紙
⑤ 18號鐵絲　⑥ 26號鐵絲
⑦ 瓦楞紙　⑧ 紙杯
⑨ 碎紙條　⑩ 拉飛草
⑪ 紙黏土　⑫ 布

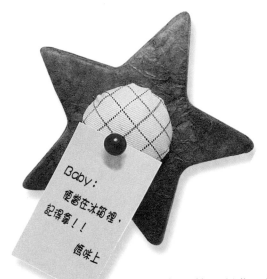

Baby:

便當在冰箱裡，記得拿！！

媽咪上

留言板作法示範

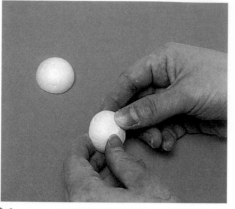

1. 4cm保麗龍球切半,並捏壓扁。

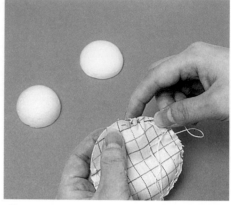

2. 布直徑8cm,在離邊緣0.5cm處用針線縮縫。

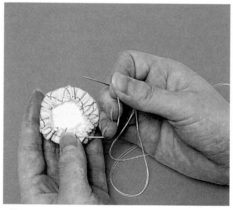

3. 保麗龍球放入布內,再將線拉緊打結,花心完成。

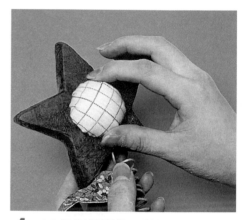

4. (1)星形保麗龍用棉紙,包黏好(參照動物置物盒黏法)。
(2)將花心貼在星形花中央。

5. (1)干代紙照紙型剪下葉子。
(2)中央黏上26號鐵紙。

6. 將步驟5背後貼上干代紙,多出部份剪去。

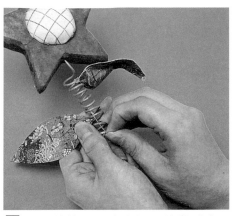

7. (1)花莖用18號鐵絲，繞筆成多
圈樣。（參照蘋果娃娃留言板）
(2)葉子繫於花莖上。

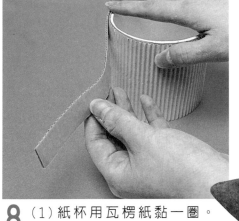

8. (1)紙杯用瓦楞紙黏一圈。
(2)杯口用2cm瓦楞紙再黏
一圈。

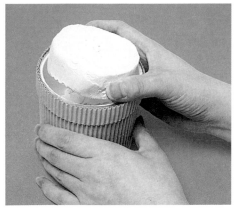

9. 杯內放入紙黏土。

10. 將花插定後，再用碎紙條蓋
住黏土。

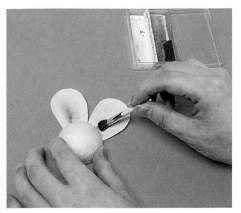

11. (1)兔子作法參照動物磁
鐵（耳朵紙型照置物筒）。
(2)耳朵中央用粉彩塗
上。

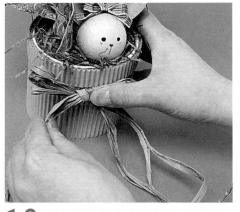

12. 拉飛草打蝴蝶結貼於杯外
作裝飾，完成。

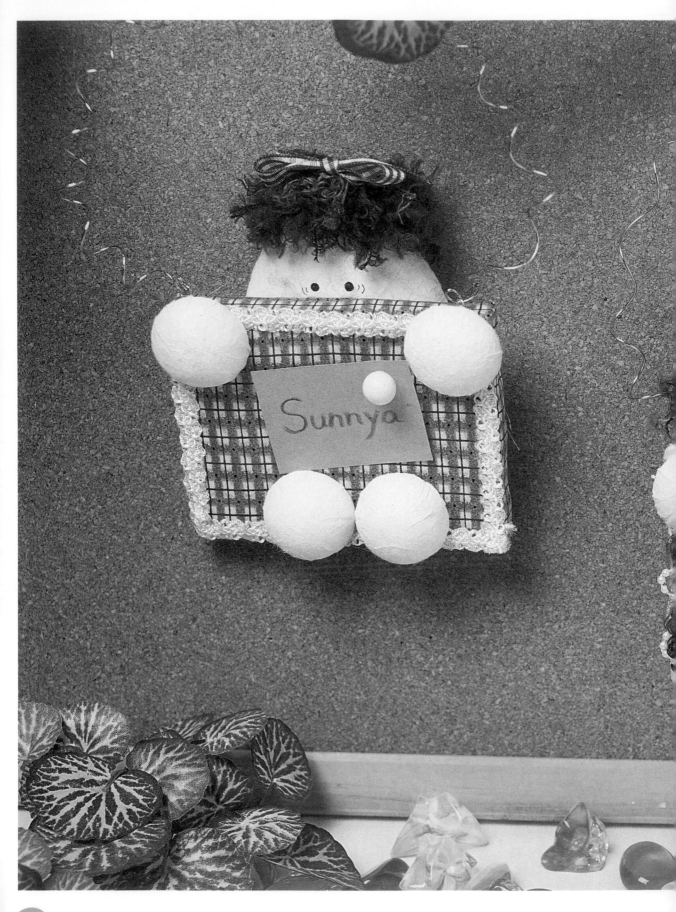

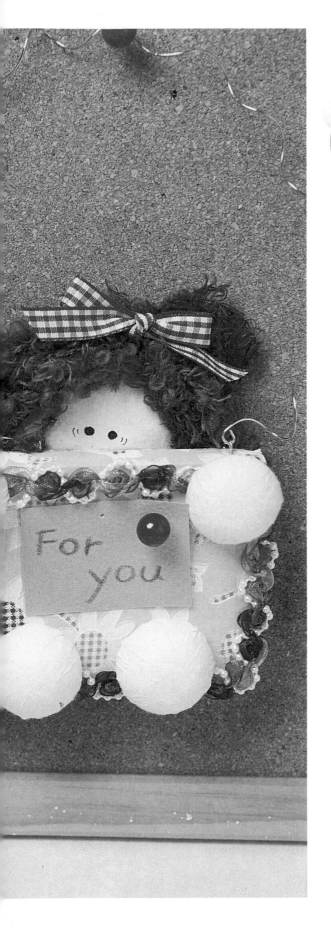

娃娃留言板

學習指南

自己動手動腦DIY為生活增添無窮的樂趣,真正達到寓教於樂的目的。

工具材料:

① 心形保麗龍
② 1cm珍珠板
③ 布　　④ 棉紙
⑤ 緞帶　　⑥ 毛線
⑦ 3cm保麗龍球　⑧ 24號鐵絲
⑨ 9字針

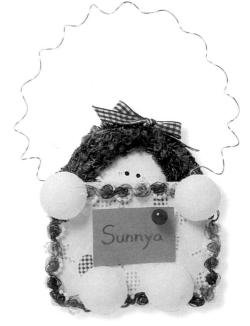

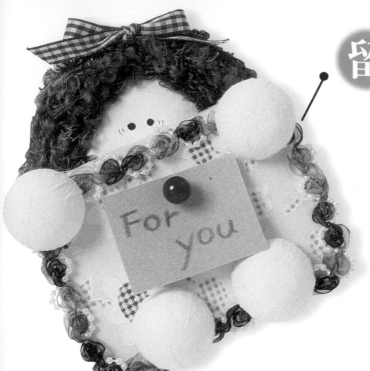

留言板作法示範

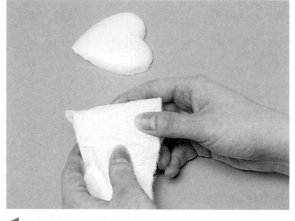

1. 心形保麗龍切半，再用棉紙包黏。

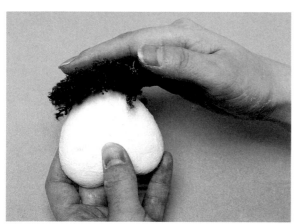

2. (1)毛線做頭髮（參照磁鐵娃娃）。
(2)頭髮黏在心形保麗龍的尖端處。

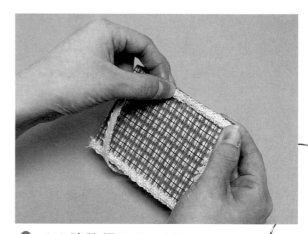

3. (1)珍珠板7.5×10cm。
(2)用布包黏起來。
(3)四週貼上緞帶。

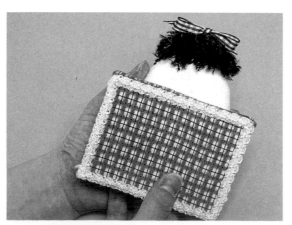

4. 步驟2與步驟3用相片膠相黏。

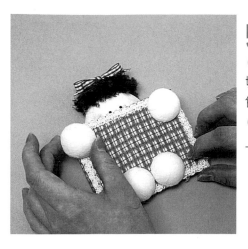

5.
(1)3㎝保麗龍球切半，並用棉紙包黏成手腳。
(2)手、腳黏於板上。

6.
24號鐵絲在筆上繞圈完後取下。

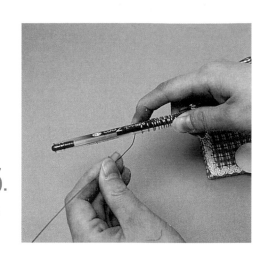

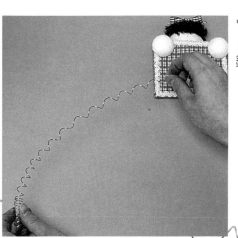

7.
鐵絲拉開。

8.
用9字針勾住鐵絲。

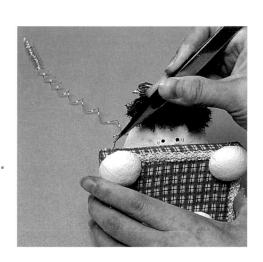

9. 左、右二端各固定黏住便成掛勾，作品完成。

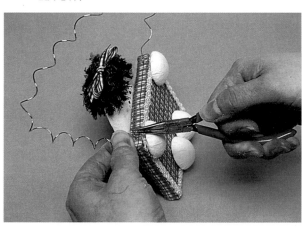

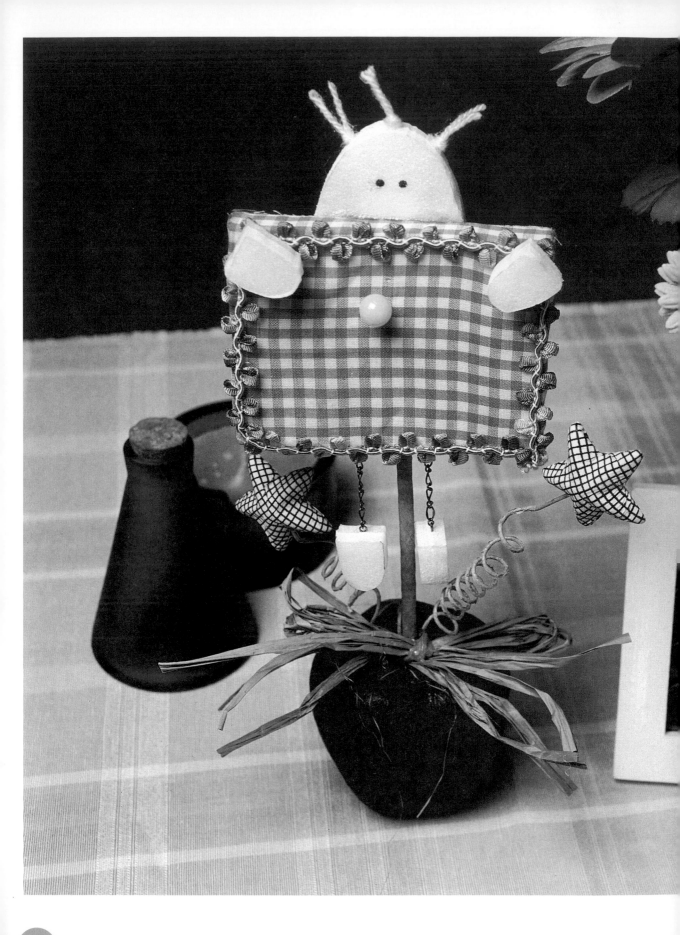

K 線稿附錄 __ P103

蘋果娃娃留言板

學習指南

平常在事物的觀察有更深入的了解與認知，並將藝術的觀念落實於生活中。

工具材料：

① 1cm珍珠板
② 布　　③ 緞帶
④ 9字針　⑤ 鍊子
⑥ 毛線　⑦ 細太卷
⑧ 蘋果保麗龍
⑨ 星形保麗龍　⑩ 24號鐵絲
⑪ 拉飛草

留言板作法示範

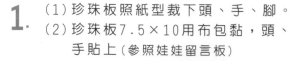

1. (1)珍珠板照紙型裁下頭、手、腳。
 (2)珍珠板7.5×10用布包黏,頭、手貼上(參照娃娃留言板)

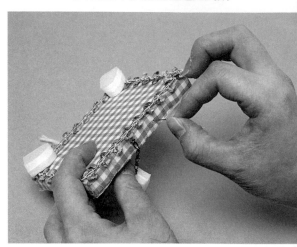

2. 將腳插黏於鍊子上。

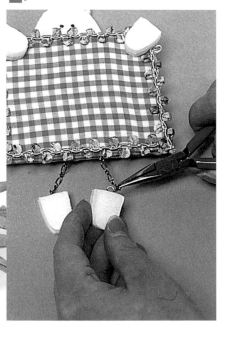

3. 頭頂上插黏毛線。

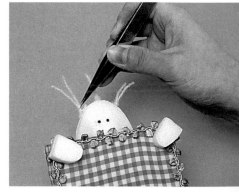

細太卷插黏於步驟3中央。4.

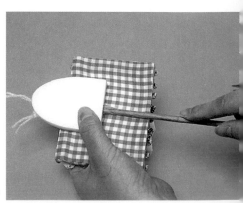

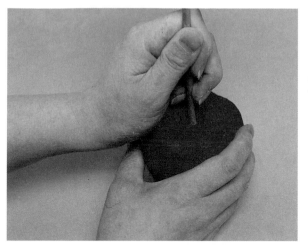

5.

（1）蘋果用棉紙包黏，底部加貼銅板，增加重量。

（2）插黏於蘋果中央。

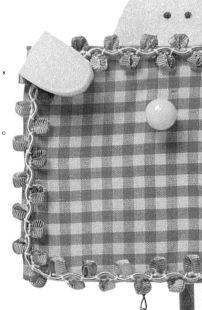

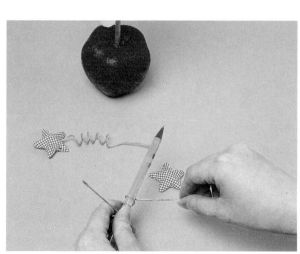

6.

（1）星形保麗龍切半，用千代紙包黏。

（2）24號鐵絲繞圈於筆上，如圖。

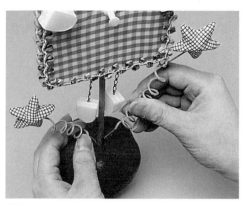

7. 插黏於蘋果。

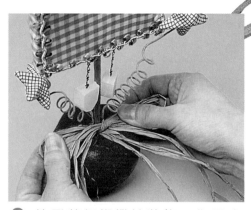

8. 拉飛草打蝴蝶結裝飾，作品完成。

K 線 稿 附 錄 ＿P105

WELCOME告示牌

學習指南

藉由畫筆的掌握，建立水彩水分掌控與深淺暗明概念，培養深度思考與情意表達。

工具材料：

① 壓克力顏料
② 2.5cm珍珠板
③ 3cm保麗龍球　④ 棉紙
⑤ 美術紙　　　　⑥ 珠針
⑦ 鍊子　　　　　⑧ 9字針
⑨ 緞帶

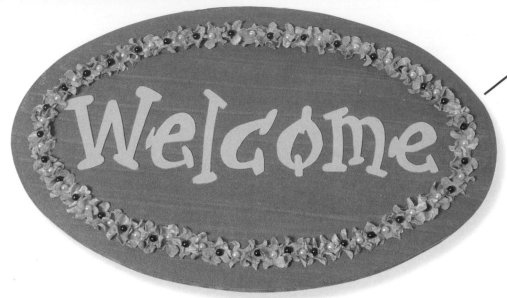

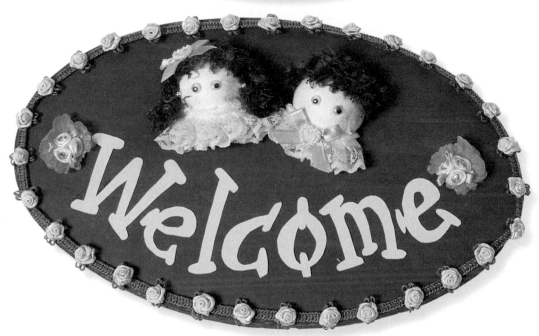

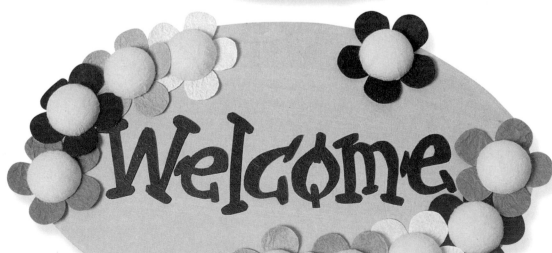

告示牌作法示範

1. (1)2.5cm珍珠板照紙型裁下。
 (2)用壓克力顏料上色。

2. (1)3cm保麗龍切半,用棉紙包黏,做花心。
 (2)花瓣照紙型剪下5片,與花心組合,並貼於步驟1。

3. 9字針勾住鍊子,再插黏珍珠板上。

4. 棉紙摺成數片,照紙型剪下花朵。

5. 將剪下的花,用鉗子在花瓣上扭轉(每一片花瓣都扭轉)。

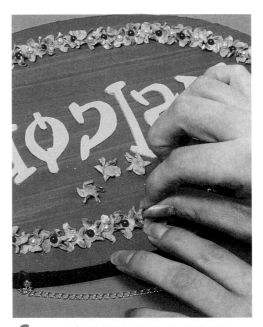

6. (1)將扭轉過後的花瓣轉開,就會有皺折的花朵。
 (2)再把有皺折的花朵,中央插入珠針,作品完成。

M 線稿附錄 __ P104

生肖吊飾

學習指南

生肖在中國與西洋上，有非常多的故事，如老鼠娶親、牛郎織女、武松打虎…等，透過勞作與閱讀同時兼備學習，讓孩子們愛不釋手。

工具材料：

① 3cm蛋形與圓形保麗龍球
② 南瓜球　　③ 千代紙
④ 棉紙　　　⑤ 黑色花心
⑥ 黑色珠子　⑦ 牙籤
⑧ 中國結紙　⑨ 吸盤
⑩ 油添刷
⑪ 圓形保麗龍球：鼠、虎、兔
　　蛇、羊、猴、雞、狗、豬
⑫ 蛋形保麗龍球：牛、龍、馬

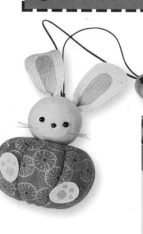

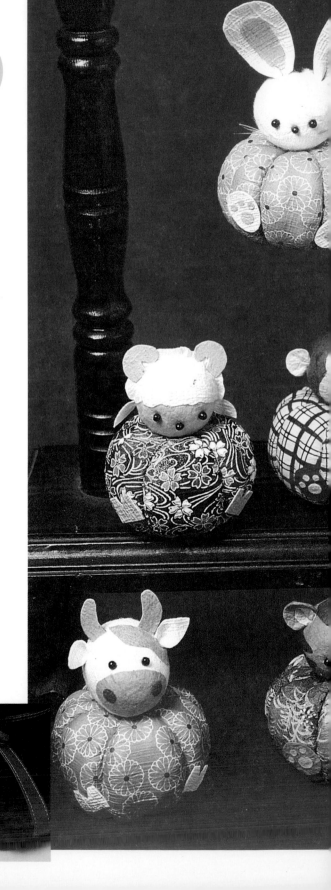

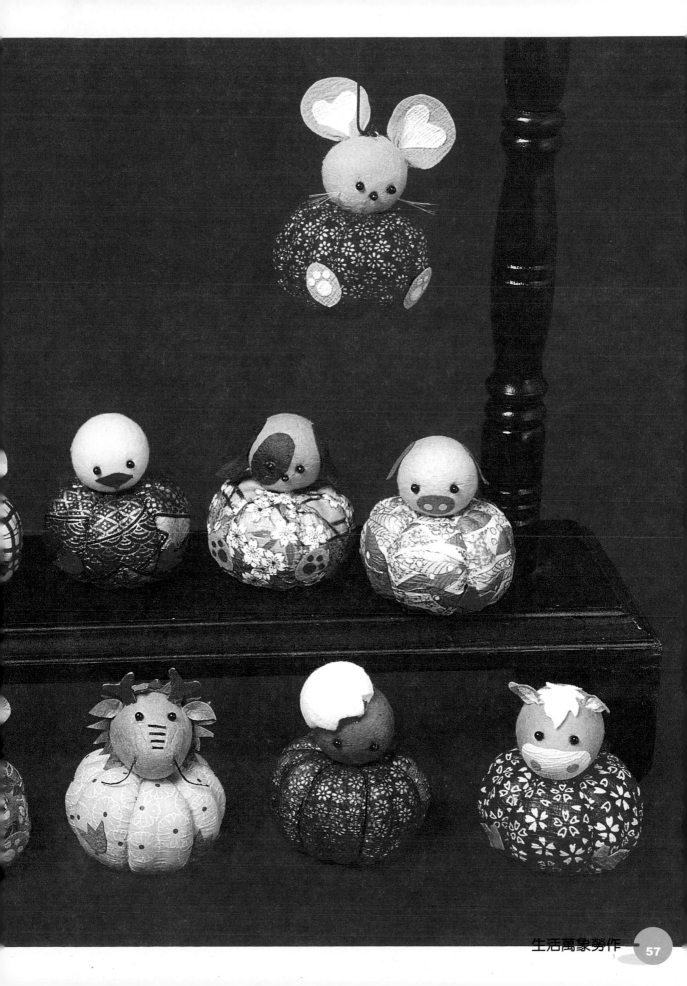

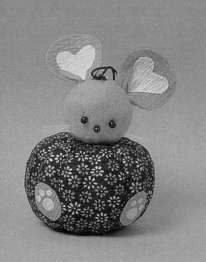
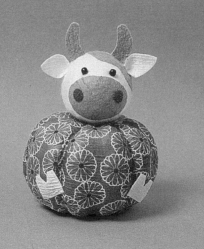
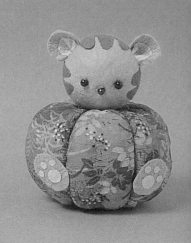

動物作法示範

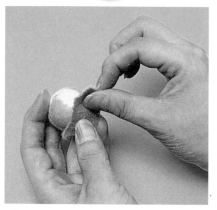

1. 頭：用棉紙撕貼保麗龍球，撕貼滿。

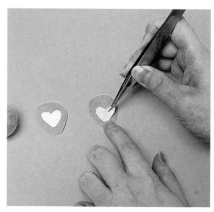

2. 鼠耳：照紙型剪下，並如圖拼貼。

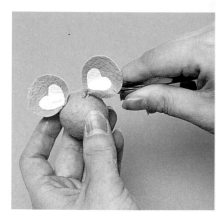

3. 用鑷子將耳朵插貼入頭頂。

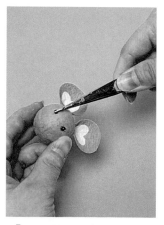

4. 眼睛：黑色珠子貼在頭部中間位置。

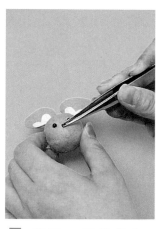

5. 鼻子：黑色花心剪下花心，貼於眼睛下方中央。

6. 油漆刷剪下一小撮。

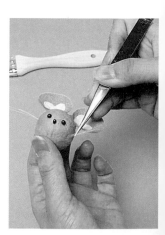

7. 在臉頰上插黏上刷毛，鬍子完成。

x

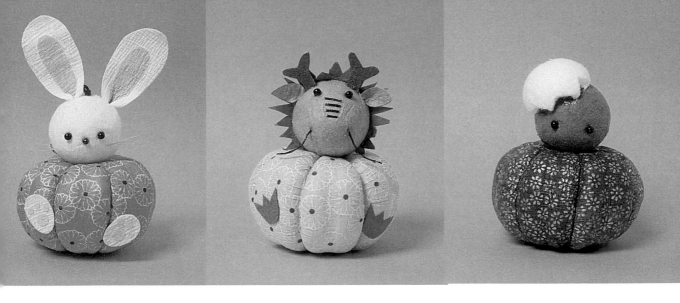

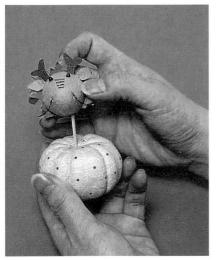

8. (1)南瓜球用干代紙貼滿(參照門簾做法)。
(2)用牙籤串貼頭與身體(南瓜球)。

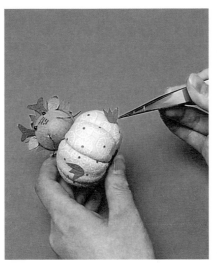

9. 腳:照紙型剪下,貼於身體。

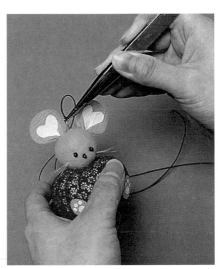

10. 中國結上綁吸盤,再插黏於頭頂。

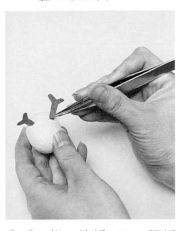

11. 龍:棉紙(雙層)照紙型剪下龍角(為增強厚度雙層棉紙中可加貼一層紙板),再插入頭上。

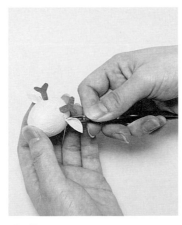

12. 耳朵照紙型剪下,再插入於角旁。

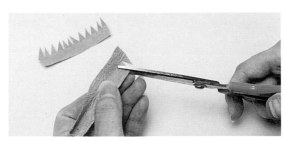

13. 照圖示剪下。

8.5cm

2cm

0.5cm

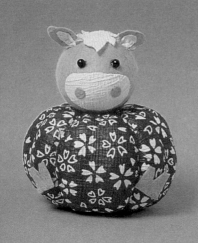
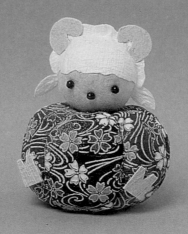
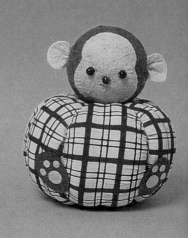

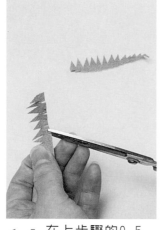

14. 在上步驟的0.5cm，每隔約1cm剪開，以方便黏貼。

15. 貼於龍角後，繞黏一圈。

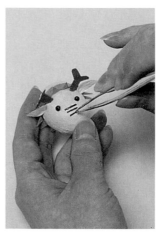

16. 用花心梗剪約0.5cm數條，貼於眼睛下方。

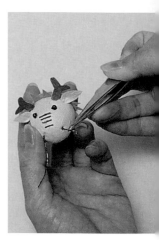

17. 用花心梗做鬚，插貼。

18. 蛇：蛋形保麗龍切半，在邊緣用刀片割一圈小三角型，成為蛋殼。

19. 蛋殼內擠約一顆花生米大的相片膠，讓內部溶化一點。

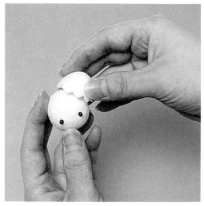

20. 蛋殼與蛇頭相黏合。

※ 所有生肖都是從步驟1～步驟10重覆做。

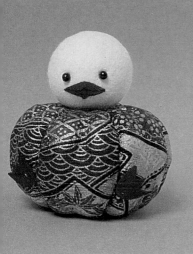
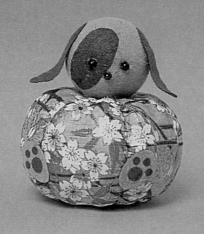
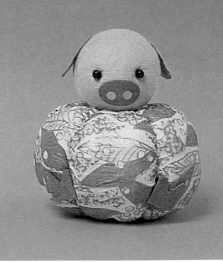

21. 羊：（1）圓保麗龍先撕貼好。
（2）照紙型剪下二片圓弧邊緣0.5cm處對貼。

22. 將圓球塞入。

23. 耳朵照紙型剪下，再插貼於步驟22的下方。

24. 羊角照紙型剪下，並貼上。

25. 雞：嘴先照紙型剪下，再照紙型上的虛線摺起。

26. 將嘴貼於眼睛下方。

※除了可做吊飾外也可將生肖頭黏在器具上。

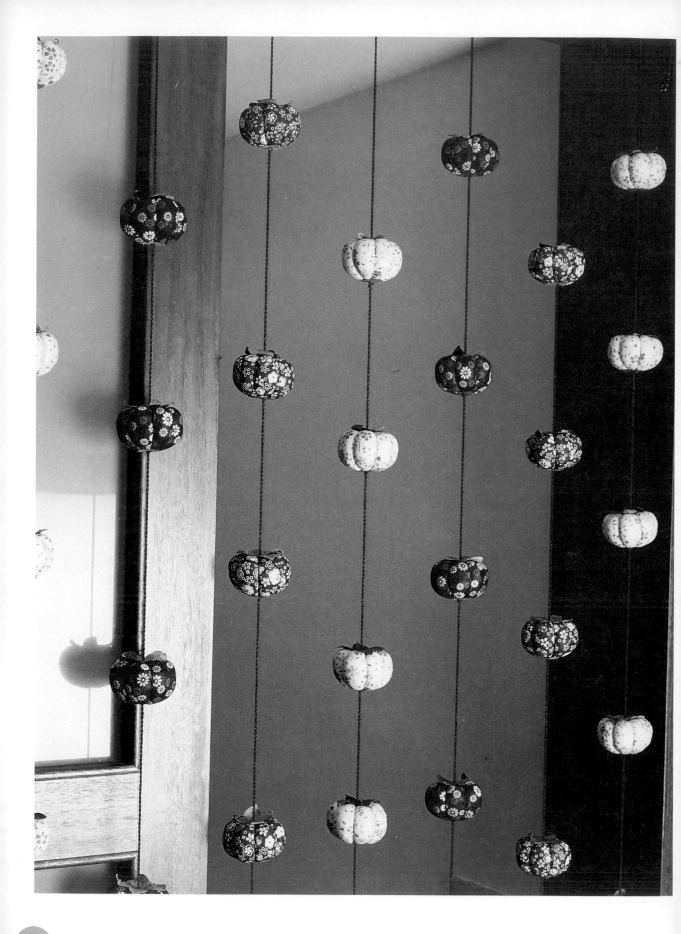

N 線稿附錄 _ P101

柿子門簾

線稿附錄 _ P101

學習指南

動手做不但帶來樂趣，並為其幻想力開啓更廣大的天地。

工具材料：
① 南瓜球
② 干代紙　　③ 綿紙
④ 中國結繩。

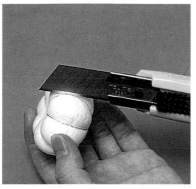

1. 用美工刀在南瓜球的隙縫處輕劃0.5cm深的刀痕。

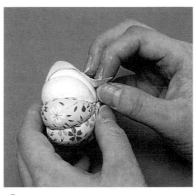

2. 干代紙照紙型剪下，用白膠貼在球上。

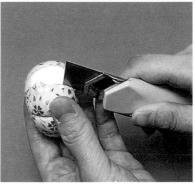

3. 利用美工刀的刀背，將二側多出的干代紙塞入縫隙中。

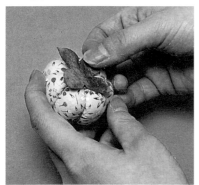

4. 蒂：照紙型剪下，再貼於頂。

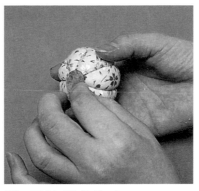

5. 用棉紙剪約直1.5cm，貼於尾部。

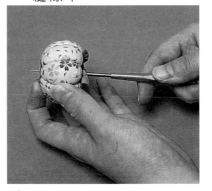

6. 用錐子將南瓜球刺穿。

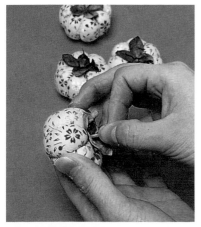

7. 中國結繩串穿南瓜球。

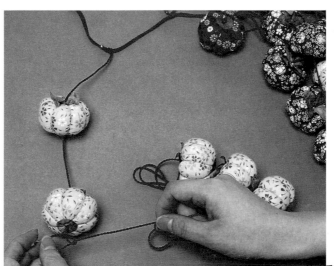

8. 於球底打結固定，作品完成。

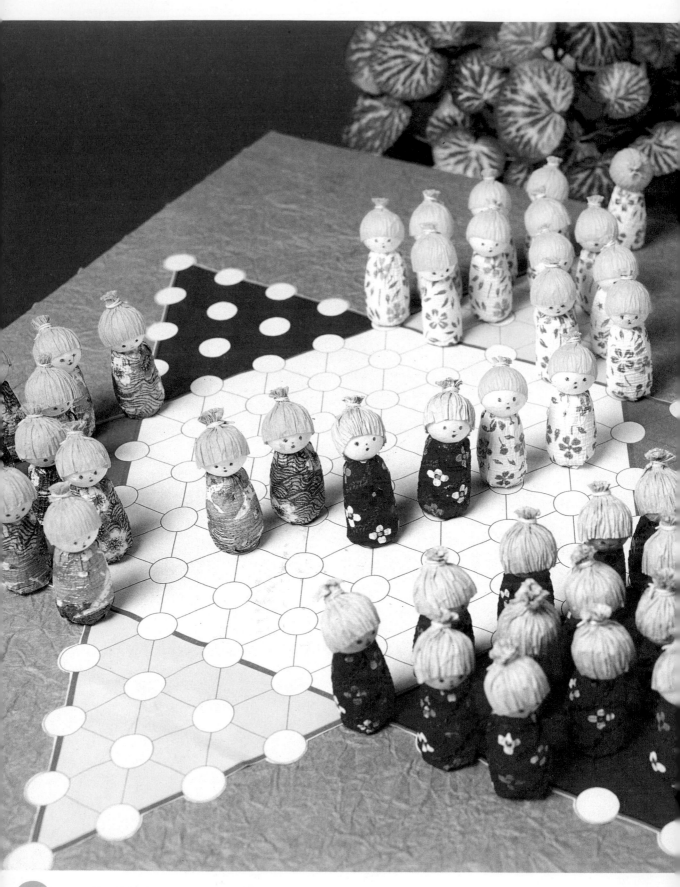

跳棋娃娃

學習指南

透過跳棋的引導，培養孩子從直覺、觀察、思考、推理等過程中獲得自信與滿足。

工具材料：
① 紙藤
② 千代紙　③ 銅幣
④ 1cm蘿蔔形保麗龍
⑤ 1.5cm保麗龍球

跳棋作法示範

1. 身體：蘿蔔形保麗龍頭尾各切去0.5cm。

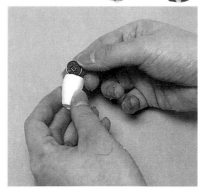

2. 在尾部貼上銅幣（或鐵片）以增加底部重量。

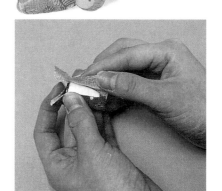

3. 千代紙5×4cm將身體包黏起，完成。

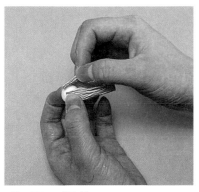

4. 頭：紙藤3.5×4.5cm包住保麗龍球的一半，成長柱形（壓紙藤參照星座娃娃）。

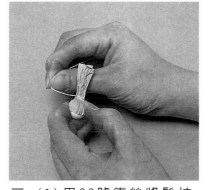

5. (1)用28號鐵絲將髮柱綁緊。
(2)留下約0.4cm，其餘剪掉。

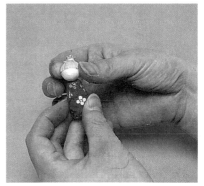

6. 頭與身體相黏合，五官用中性筆畫上作品完成。

※ 棋盤：
35×38.5cm的珍珠板

娃娃作法示範

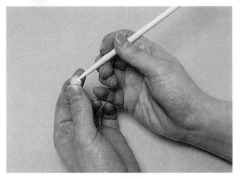

1. 木珠與免洗筷用相片膠相黏。

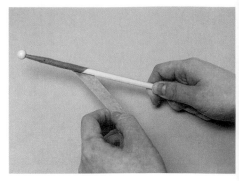

2. 棉紙40×2cm（背面貼2cm的雙面膠）將免洗筷繞貼完。

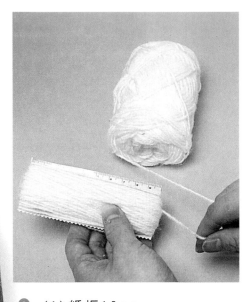

3. (1) 紙板10cm。
 (2) 毛線繞紙板50回（視毛線粗、細加減回數）。

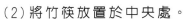

4. (1) 毛線一邊剪開，便成20cm長。
 (2) 將竹筷放置於中央處。

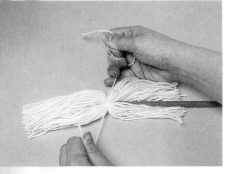

5. 用同色毛線捆束於木珠上端，並打死結。

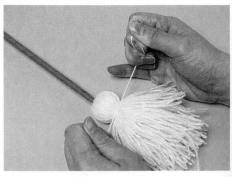

6. 將步驟5豎起，讓毛線往下放，並於外邊打死結。

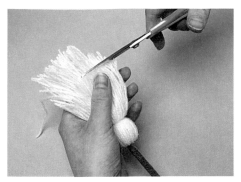

7. 毛線修齊，完成。

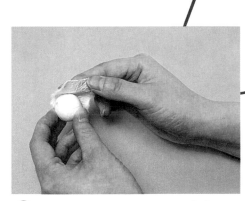

8. 頭：圓形保麗龍正面貼上一塊膚色棉紙。

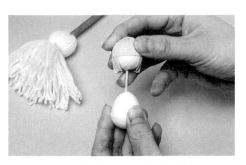

9. （1）頭髮參照星座娃娃。
（2）頭與身體（蛋形保麗龍）中間用牙籤串黏。

10. （1）千代紙15×5cm。
（2）將千代紙捲貼於身體上（接縫在正面）。

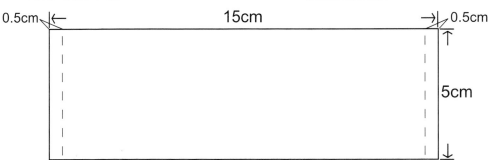

0.5cm ← ⟶ 15cm ⟶ 0.5cm

5cm

11. 將領口的千代紙抓皺貼於身上。

12. 將掃帚柄穿入衣服，從接縫處出掃柄，並固貼。

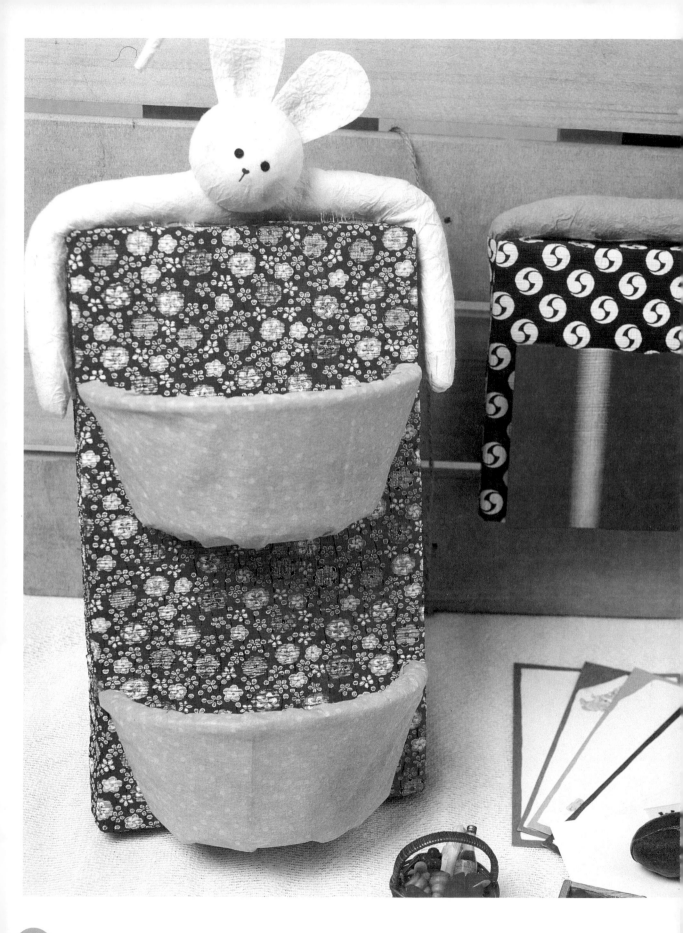

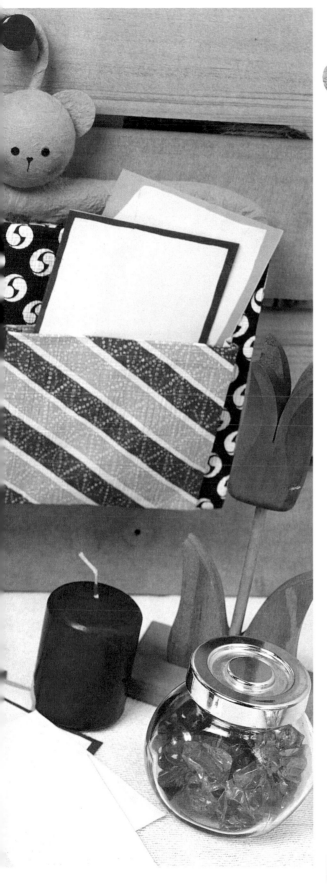

信 插

學習指南

DIY製作時，剪刀足以勝任所有裁剪工作，但使用特殊工具時，要注意不讓兒童碰觸。

工具材料：
1. 衣架
2. 棉花
3. 棉紙
4. 3cm保麗龍板
5. 千代紙
6. 5cm保麗龍球
7. 保麗龍碗
8. 餐巾紙

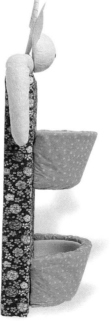

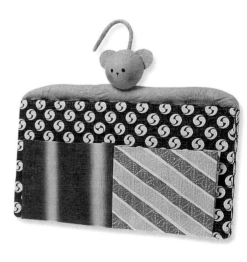

動物娃娃作法示範

1. 獅子：蛋形保麗龍切半，棉紙包黏成為臉。

2. 下巴（白色）鼻子（咖啡色）照紙型剪下，再將鼻子黏於下巴中央。

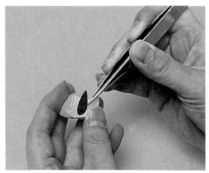

3. 將步驟2黏於臉上。

4. (1)耳朵（粉色）、鬃毛（咖啡色）照紙型剪下。
(2)耳朵先貼好，再將鬃毛貼上。

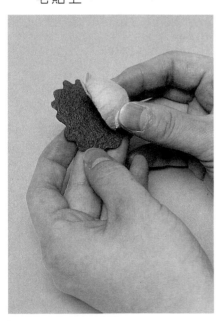

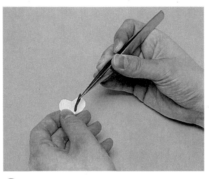

5. 眼睛：動動眼剪開，取黑眼珠，貼於臉上

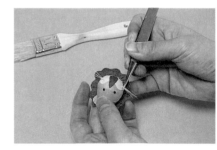

6. 剪油漆刷毛一撮，插黏於臉頰上。

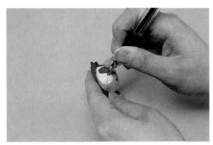

7. 用中性筆在鬃的附近（白色）點黑點。

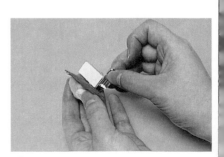

8. 背後黏別針（夾子），完成。

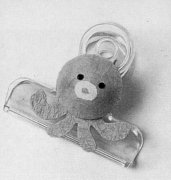
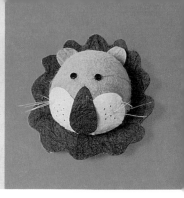

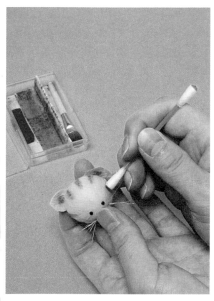

9. 貓：
(1)圓保麗龍切半，棉紙
包黏。
(2)臉紋用棉花棒沾粉彩
畫上。

10. 背後貼上同3cm圓的同
色棉紙。

＊除獅子外，其餘每樣後面都要貼上一層棉紙。

11. 貼上磁鐵，完成。

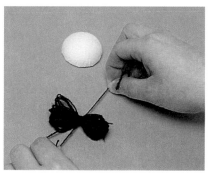

12. 男娃娃頭髮：繞數圈
後，中間打結。

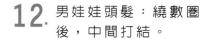

（女娃娃參照筆記本）
夾子、別針、磁鐵可互
換使用。

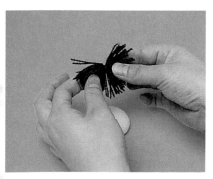

13. 將左、右二邊的毛線
抓貼到中央。

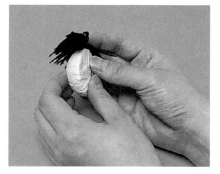

14. 黏於頭頂。

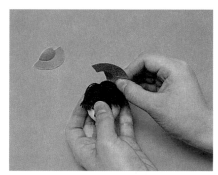

15. 帽子剪半，貼於頭
頂。

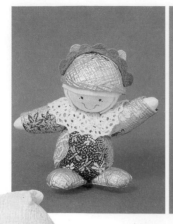
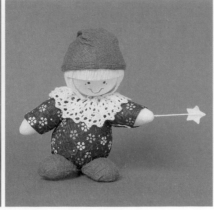
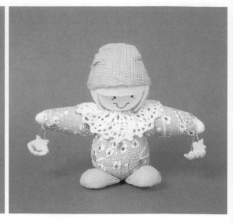

娃娃作法示範 ＜基本＞

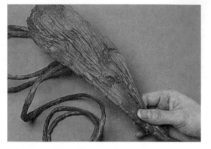

1. 頭髮：紙藤打開攤平。

2. 製髮器內軸放置於紙藤上，並捲起。

3. 捲完後再將外軸套入，往下壓。

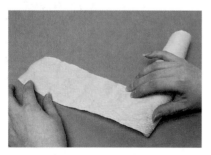

4. 重覆約20次後紙藤就會有細紋的髮絲。

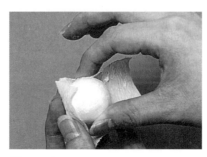

5. 後髮：紙藤5.5×6cm貼於3cm保麗龍球。

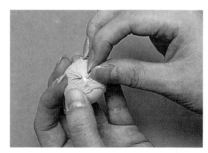

6. 頭頂上的紙藤直接抓黏。

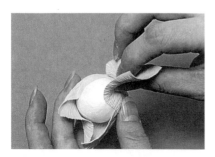

7. 剪髮：紙藤2.5×5cm，黏貼於球的正面半中央。

8. 紙藤抓黏於頭頂上，頭髮完成。

9. 帽子：照紙型剪下，並對黏成錐形。

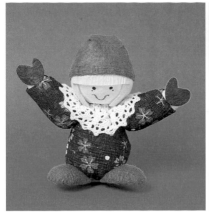

10. 千代紙11×1cm分3等份，①摺黏於②成為a。

① ② ③

11. 將③黏於帽緣內，a黏於帽邊外，帽子完成。

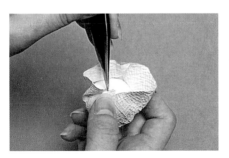

12. 帽子黏於髮上（蓋住抓皺的地方）。

13. 將帽子上尖尖的部份，往後彎摺，並黏固，完成。

14. 身體：千代紙12×7cm，將蛋形保麗龍球包黏起來。

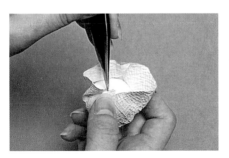

15. 千代紙抓黏於蛋形球底部，完成。

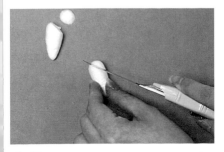

16. 手：蘿蔔形保麗龍切一斜度（橫舉與直舉的手不需切斜度）。

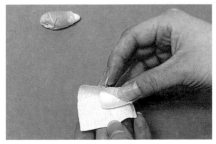

17. 千代紙4×5cm，將手包黏起來。

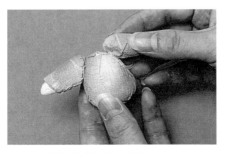

18. 將手黏固身體上。

S 線稿附錄__P106～108

聖誕樹留言板

學習指南

透過敏銳的觀察力，擷取題材，對於線條、色彩運用能自信表達。

工具材料：

① 0.5cm 2.5cm珍珠板
② 棉紙　　③ 干代紙
④ 免洗碗　⑤ 餐巾紙
⑥ 碎紙條　⑦ 金線緞帶
⑧ 毛根　　⑨ 圖釘
⑩ 鈴鐺　　⑪ 花心
⑫ 黏土　　⑬ 緞帶

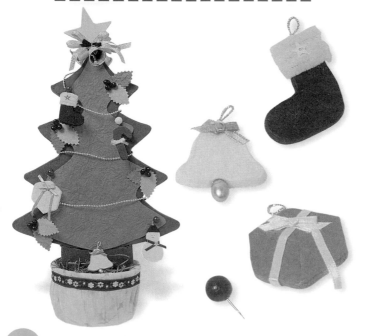

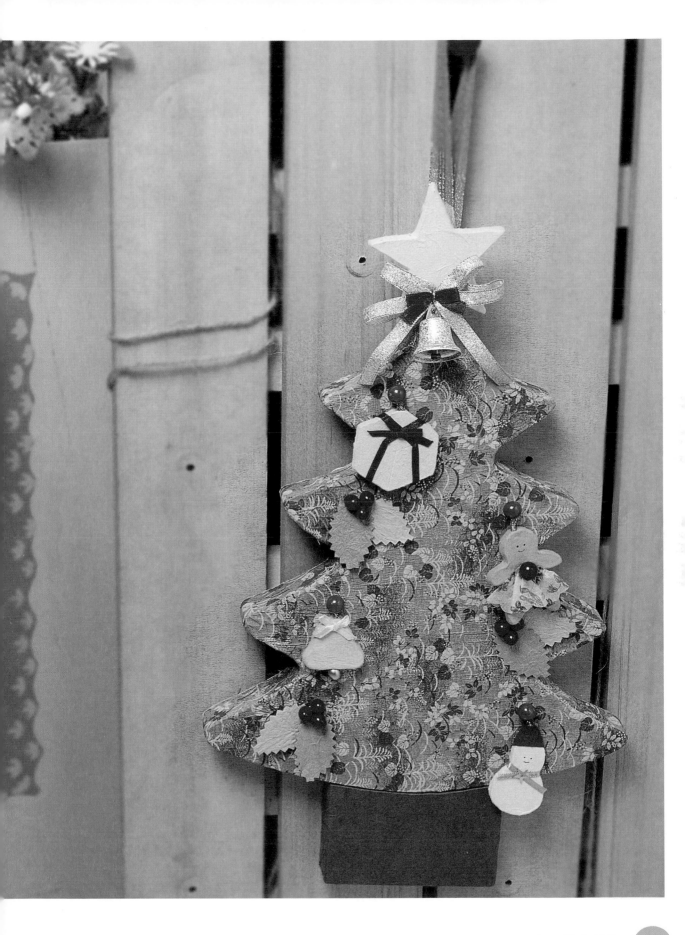

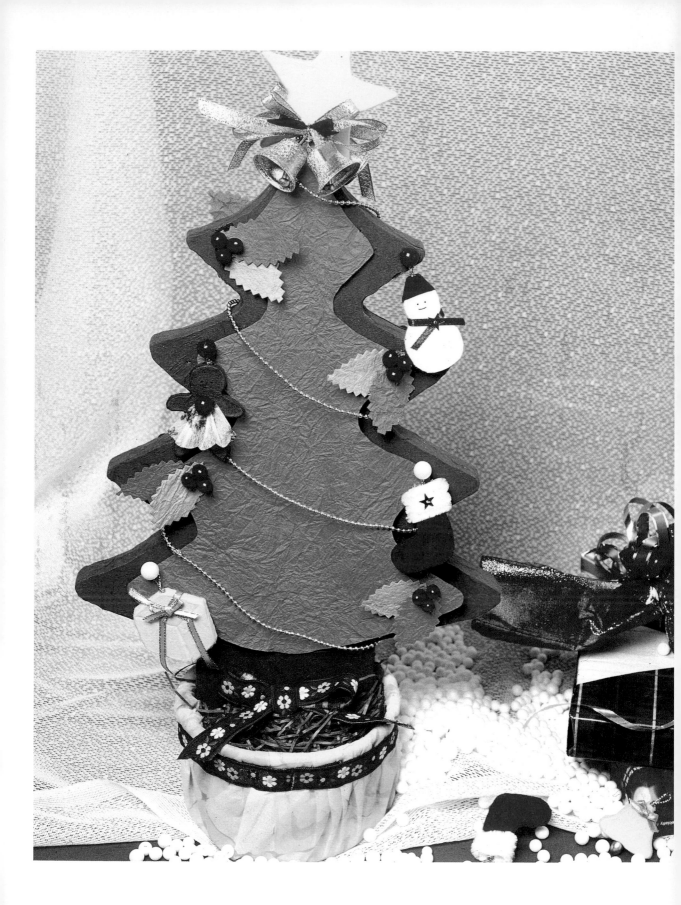

聖誕樹作法示範

1.

樹：(1) 2.5cm珍珠
板照紙型(A)裁下，
並包黏好。（參照禮
物作法）
(2) 棉紙（雙層黏貼）
照紙型(B)剪下，並
貼於(A)珍珠板中
央。

2. 莖：照紙型裁下，並
包黏，再與樹相黏
合。

3. 免洗碗用餐巾紙包黏。

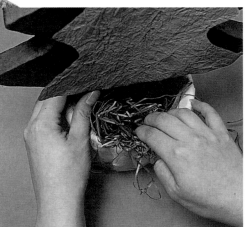

4.

(1) 碗內放入黏土，
再將樹黏上，並鋪
蓋碎紙條。
(2) 碗外用緞帶裝
飾。

5.
礼物吊飾：
(1)0.5cm珍珠板照紙型裁下。
(2)棉紙先貼一面，多出的反貼於後。

6. 另一面蓋貼，多出的棉紙，撕掉。

7. 拿萬用棒在禮物上劃出線條。

8. 緞帶裝飾。

9. 用尖嘴鑷子在頂端戳一小洞。

10. 金線打結成掛勾。

11. 金線插黏於洞內。

12. 聖誕鞋：用毛根繞黏。

13. 全部吊飾用圖釘，釘於樹上。

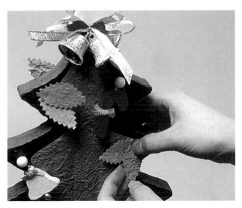

14. 棉紙照紙型用鋸齒剪刀剪下葉子，並貼於樹上。

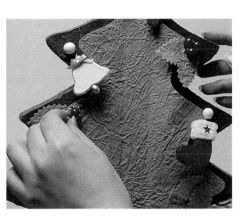

15. 在葉子上，黏貼紅色花心。

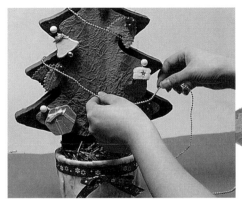

16. 金珠串繞飾於樹上，完成。

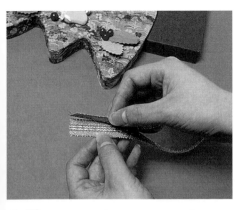

17. 取一條約30cm的緞帶，摺半開口對黏。

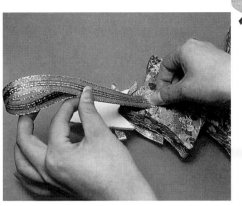

18. 黏固於樹後，便可成為掛飾，作品完成。

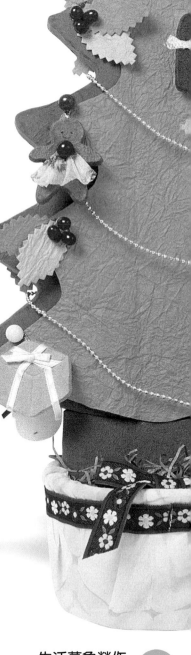

此線稿為**原寸**

單位/公分

食物娃娃 P.06

紅蘿蔔

茄子

吐司

洋蔥

蛋

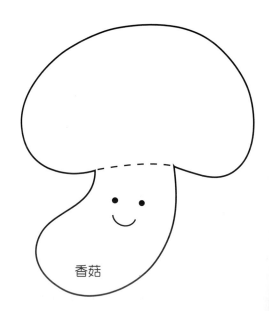

香菇

飯糰

放大倍率**115%**

單位/公分

相框 P10

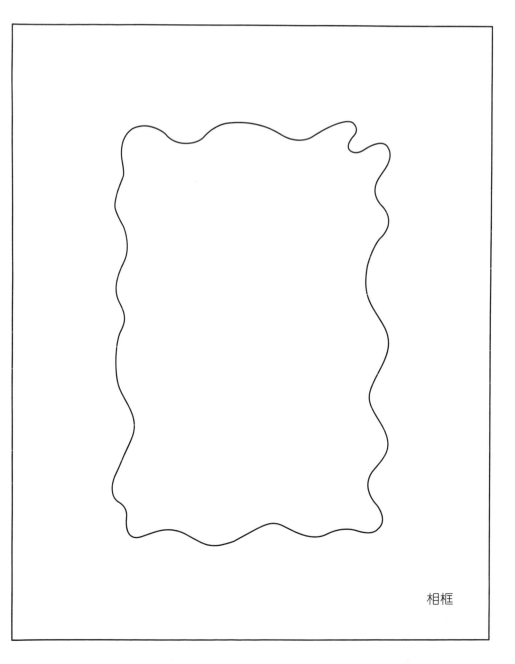

相框

花瓣

放大倍率**120%**

單位/公分

娃娃
置物盒
P.22

手

大娃娃

小娃娃

手

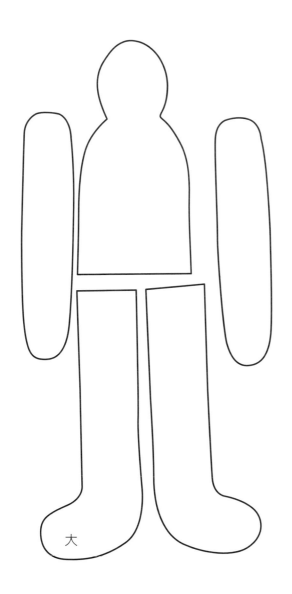

此線稿為**原寸**

單位/公分

筆記本娃娃　P.16

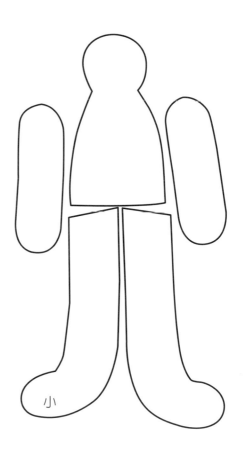

放大倍率**120%**

單位/公分

娃娃
置物盒
P.22

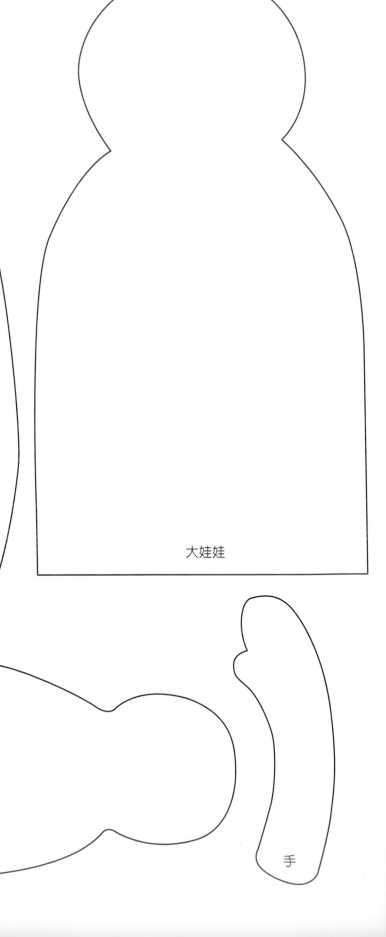

手

大娃娃

小娃娃

手

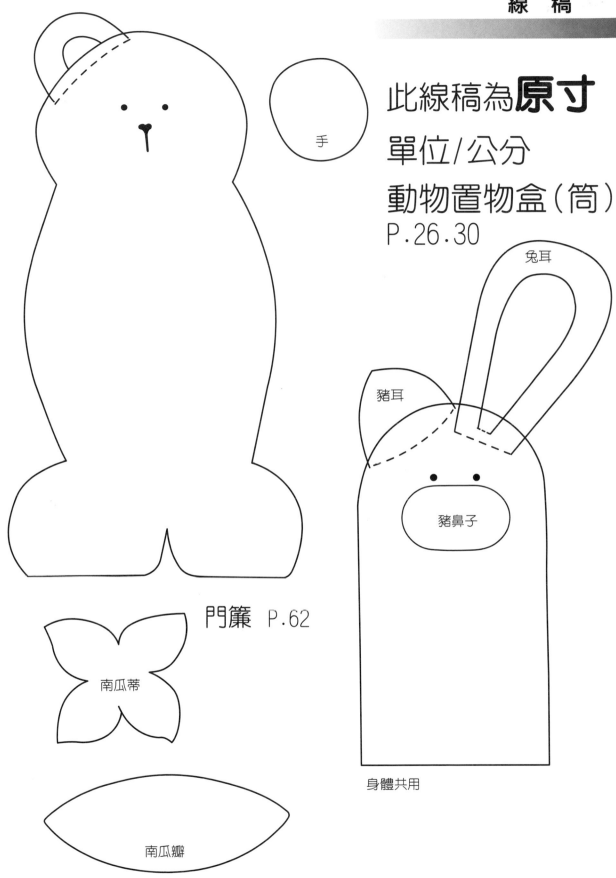

手

此線稿為**原寸**

單位/公分

動物置物盒（筒）
P.26.30

兔耳

豬耳

豬鼻子

門簾 P.62

南瓜蒂

身體共用

南瓜瓣

放大倍率**110%**

單位／公分

杯墊 P.34

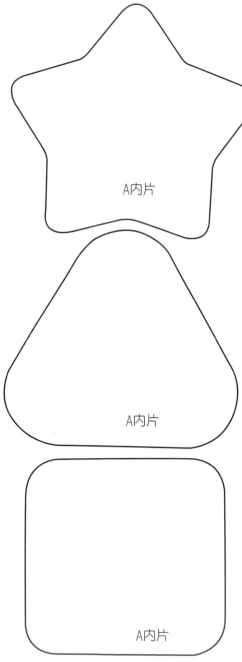

A內片

A內片

A內片

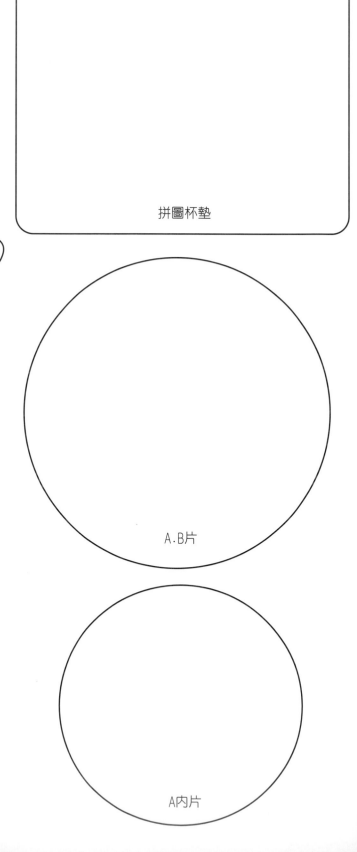

拼圖杯墊

A.B片

A內片

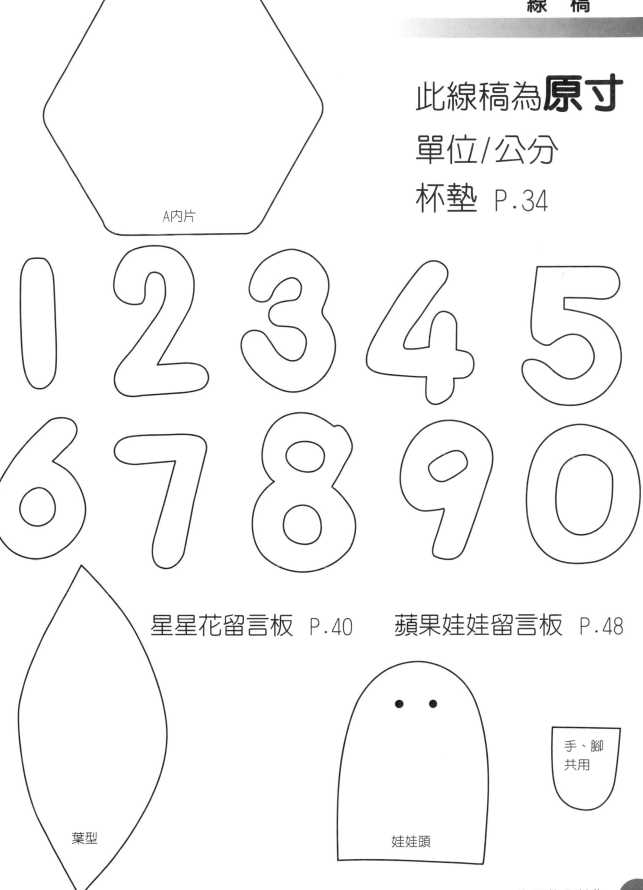

此線稿為**原寸**

單位/公分

杯墊 P.34

A內片

星星花留言板 P.40　　蘋果娃娃留言板 P.48

葉型

娃娃頭

手、腳
共用

此線稿為**原寸**

單位/公分

生肖吊飾 P.56

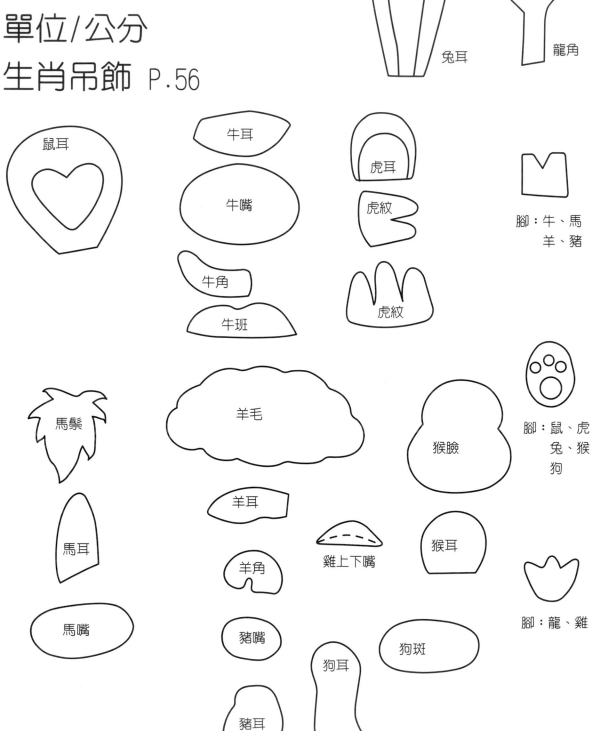

龍耳

兔耳

龍角

鼠耳

牛耳

牛嘴

虎耳

虎紋

牛角

虎紋

牛班

腳：牛、馬
　　羊、豬

羊毛

馬鬃

猴臉

腳：鼠、虎
　　兔、猴
　　狗

羊耳

雞上下嘴

猴耳

馬耳

羊角

馬嘴

豬嘴

狗斑

狗耳

豬耳

腳：龍、雞

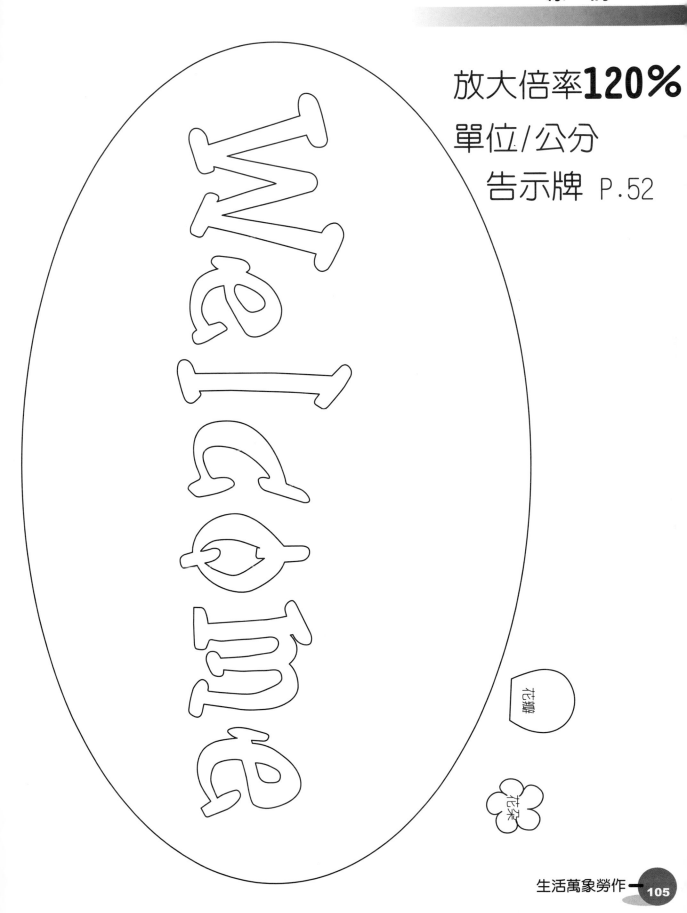

放大倍率**120%**

單位/公分

告示牌 P.52

花瓣

花芯

放大倍率**130%**
單位/公分
聖誕樹　P.90

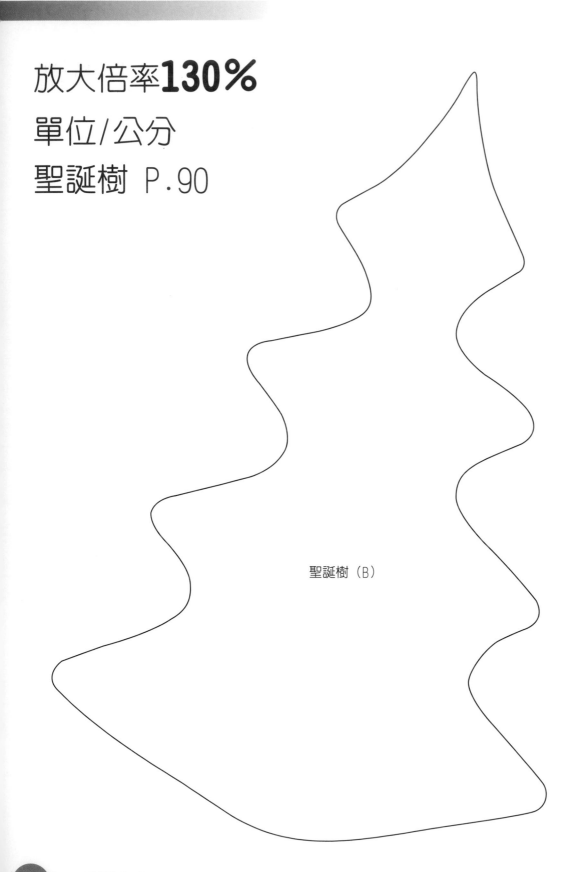

聖誕樹（B）

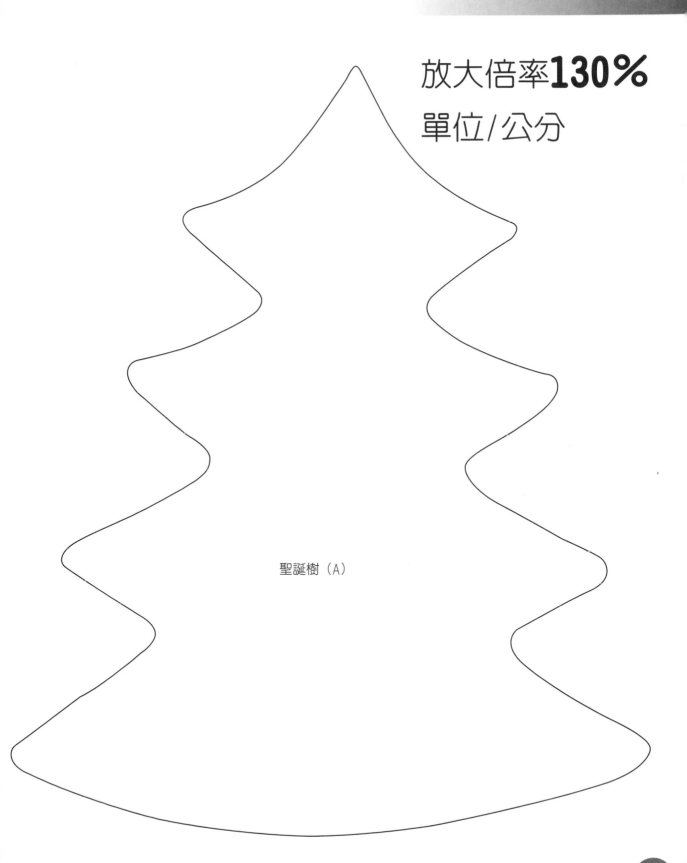

放大倍率**130%**

單位/公分

聖誕樹（A）

放大倍率**110%**
單位/公分
聖誕樹 P.90

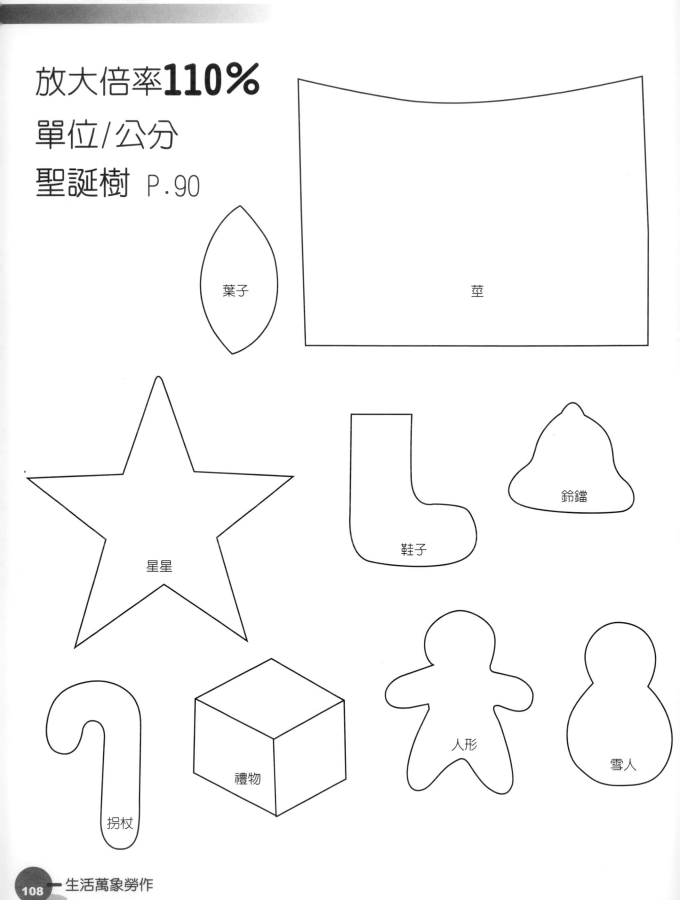

葉子

莖

星星

鞋子

鈴鐺

人形

雪人

禮物

拐杖

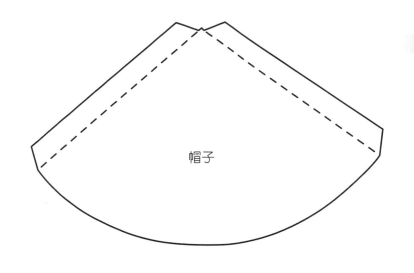

帽子

此線稿為**原寸**

單位/公分

星座娃娃 P.82

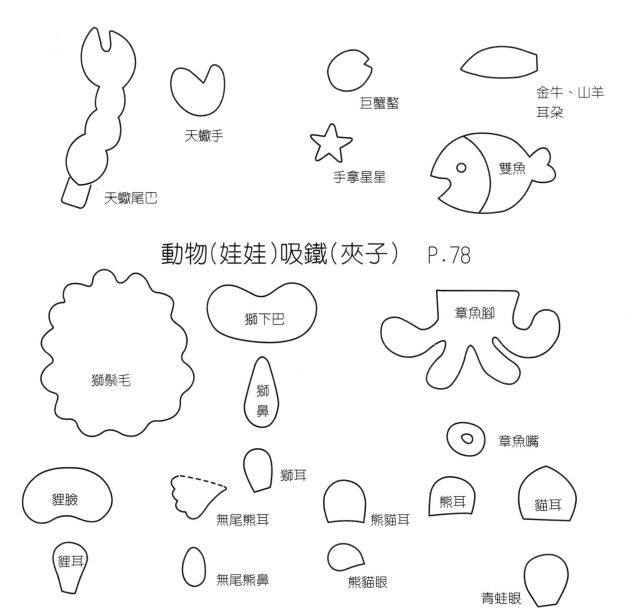

天蠍手

天蠍尾巴

巨蟹螯

金牛、山羊
耳朵

手拿星星

雙魚

動物（娃娃）吸鐵（夾子） P.78

獅下巴

章魚腳

獅鬃毛

獅鼻

章魚嘴

狸臉

獅耳

無尾熊耳

熊貓耳

熊耳

貓耳

狸耳

無尾熊鼻

熊貓眼

青蛙眼

新形象出版圖書目錄

郵撥：0510716-5　陳偉賢　　地址：北縣中和市中和路322號8F之1　　TEL：29207133・29278446　　FAX：29290713

總代理：北星圖書公司　　郵撥：0544500-7 北星圖書帳戶

一、美術設計類

代碼	書名	定價
00001-01	新插畫百科(上)	400
00001-02	新插畫百科(下)	400
00001-04	世界名家包裝設計(大8開)	600
00001-06	世界名家插畫專輯(大8開)	600
00001-09	世界名家兒童插畫(大8開)	650
00001-05	藝術設計的平面構成	380
00001-10	商業美術設計(平面應用篇)	450
00001-07	包裝結構設計	400
00001-11	廣告視覺媒體設計	400
00001-15	應用美術・設計	400
00001-16	插畫藝術設計	400
00001-18	基礎造型	400
00001-21	商業電腦繪圖設計	500
00001-22	商業電腦刷作	380
00001-23	插畫彙編(事物篇)	380
00001-24	插畫彙編(交通工具篇)	380
00001-25	插畫彙編(人物篇)	380
00001-28	版面設計基本原理	480
00001-29	D.T.P桌面排版設計入門	480
X0001	印刷設計圖案(人物篇)	380
X0002	印刷設計圖案(動物篇)	380
X0003	圖案設計(花木篇)	350
X0015	裝飾花邊圖案集成	450
X0016	實用豎邊圖案集成	380

二、POP設計

代碼	書名	定價
00002-03	精緻手繪POP字體3	400
00002-04	精緻手繪POP海報4	400
00002-05	精緻手繪POP展示5	400
00002-06	精緻手繪POP應用6	400
00002-08	精緻手繪POP字體8	400
00002-09	精緻手繪POP插圖9	400
00002-10	精緻手繪POP畫典10	400
00002-11	精緻手繪POP個性字11	400
00002-12	精緻手繪POP校園篇12	400
00002-13	POP廣告 1.理論&實務篇	400
00002-14	POP廣告 2.麥克筆字體篇	400
00002-15	POP廣告 3.手繪創意字篇	400
00002-18	POP廣告 4.手繪POP製作	400
00002-22	POP廣告 5.店頭海報設計	450
00002-21	POP廣告 6.手繪POP字體	400
00002-26	POP廣告 7.手繪海報設計	450
00002-27	POP廣告 8.手繪軟筆字體	400
00002-16	手繪POP的理論與實務	400
00002-17	POP字體篇-POP正體自學1	450
00002-19	POP字體篇-POP個性自學2	450
00002-20	POP字體篇-POP變體字3	450
00002-24	POP字體篇-POP變體字4	450
00002-31	POP字體篇-POP創意自學5	450
00002-23	海報設計1.POP秘笈-學習	500
00002-25	海報設計2.POP秘笈-綜合	450
00002-28	海報設計3.手繪海報	450
00002-29	海報設計4.精緻海報	500
00002-30	海報設計5.店頭海報	500
00002-32	海報設計6.創意海報	450
00002-34	POP高手1-POP字體(變體字)	400
00002-33	POP高手2-POP商業廣告	400
00002-35	POP高手3-POP廣告實例	400
00002-36	POP高手4-POP實務	400
00002-39	POP高手5-POP插畫	400
00002-37	POP高手6-POP視覺海報	400
00002-38	POP高手7-POP校園海報	400

三、室內設計透視圖

代碼	書名	定價
00003-01	籃白相間裝飾法	450
00003-03	名家室內設計作品集(8開)	600
00003-05	室內設計製圖實務與圖例	650
00003-05	室內設計製圖	650
00003-06	室內設計基本製圖	350
00003-07	美國最新室內透視圖表現1	500
00003-08	展覽空間規劃	650
00003-09	店面設計入門	550
00003-10	流行店面設計	450
00003-11	流行餐飲店設計	480
00003-12	居住空間的立體表現	500
00003-13	精緻室內設計	800
00003-14	室內設計製圖實務	450
00003-15	商店透視-麥克筆技法	500
00003-16	室內外空間透視表現法	480
00003-18	室內設計配色手冊	350
00003-21	休閒俱樂部.酒吧與舞台	1,200
00003-22	室內空間設計	500
00003-23	纖廣設計與空間處理(平)	450
00003-24	博物館&休閒公園展示設計	800
00003-25	個性化室內設計精華	500
00003-26	室內設計&空間運用	1,000
00003-27	萬國博覽會&展示會	1,200
00003-33	居家照明設計	950
00003-34	商業照明-創造活潑生動的	1,200
00003-29	商業空間-辦公室空間.傢俱	650
00003-30	商業空間-酒吧.旅館及餐廳	650
00003-31	商業空間-商店.巨型百貨公司	650
00003-35	商業空間-辦公傢俱	700
00003-36	商業空間-精品店	700
00003-37	商業空間-餐廳	700
00003-38	商業空間-店面櫥窗	700
00003-39	室內透視繪製實務	600

四、圖學

代碼	書名	定價
00004-01	綜合圖學	250
00004-02	製圖與識圖	280
00004-04	基本透視實務技法	400
00004-05	世界名家透視圖全集(大8開)	600

五、色彩配色

代碼	書名	定價
00005-01	色彩計畫(北星)	350
00005-02	色彩心理學-初學者指南	400
00005-03	色彩與配色(普級版)	300
00005-05	配色事典(1)集	330
00005-05	配色事典(2)集	330
00005-07	色彩計畫專用色票+129a	480

六、SP行銷企業識別設計

代碼	書名	定價
00006-01	企業識別設計(北星)	450
00006-01	企業識別系統	400
B0209	商業名片(1)-北星	450
00006-02	商業名片(2)-創意設計	450
00006-03	商業名片(3)-創意設計	450
00006-05	最佳商業手冊設計	600
00006-06	最佳商業手冊設計	500
A0198	日本企業識別設計(1)	400
A0199	日本企業識別設計(2)	400

七、造園景觀

代碼	書名	定價
00007-01	造園景觀設計	1,200
00007-02	現代都市街道景觀設計	1,200
00007-03	都市水景設計之要素與概	1,200
00007-05	最新歐洲建築外觀	1,500
00007-06	觀光旅館設計	800
00007-07	景觀設計實務	850

八、繪畫技法

代碼	書名	定價
00008-01	基礎石膏素描	400
00008-02	石膏素描技法專集(大8開)	450
00008-03	繪畫思想與造形創意論	350
00008-04	魏斯水彩畫專集	650
00008-05	水彩靜物圖解	400
00008-06	油彩畫技法1	450
00008-07	人物靜物的畫法	450
00008-08	風景表現技法3	450
00008-09	石膏素描技法4	450
00008-10	水彩.粉彩表現技法5	450
00008-11	描繪技法6	350
00008-12	粉彩表現技法7	400
00008-13	繪畫表現技法8	500
00008-14	色鉛筆描繪技法9	400
00008-15	油畫配色精要10	400
00008-16	鉛筆技法11	350
00008-17	基礎油畫12	450
00008-18	世界名家水彩(1)(大8開)	650
00008-20	世界水彩畫專集(3)(大8開)	650
00008-22	世界名家水彩畫專集(5)(大8開)	650
00008-23	壓克力畫技法	400
00008-24	不透明水彩技法	400
00008-25	新素描技法解說	350
00008-26	畫鳥.話鳥	450
00008-27	噴畫技法	600
00008-29	人體結構與藝術構成	1,300
00008-30	藝用解剖學(平裝)	350
00008-65	中國畫技法(CD/ROM)	500
00008-32	千嬌百態	450
00008-33	世界名家油畫專集(大8開)	650
00008-34	插畫技法	450

新形象出版圖書目錄　　郵撥：0510716-5　陳偉賢　　地址：土縣中和市中和路322號8F之1　　TEL：29207133．29928446　FAX：29290713

總代理：北星圖書公司　　郵撥：0544500-7 北星圖書帳戶

新形象出版圖書目錄

郵撥: 0510716-5　　陳偉賢　　地址: 北縣中和市中和路322號8F之1
TEL: 29207133．29278446　　FAX: 29290713

親子同樂系列 ❼

生活萬象勞作

出 版 者：新形象出版事業有限公司
負 責 人：陳偉賢
地　　址：台北縣中和市中和路322號8F之1
電　　話：29207133．29278446
F A X：29290713
編 著 者：周文琦
總 策 劃：陳偉賢
執行編輯：周文琦、黃筱晴
電腦美編：洪麒偉、黃筱晴
封面設計：洪麒偉
總 代 理：北星圖書事業股份有限公司
地　　址：台北縣永和市中正路462號5F
門　　市：北星圖書事業股份有限公司
地　　址：永和市中正路498號
電　　話：29229000
F A X：29229041
網　　址：www.nsbooks.com.tw
郵　　撥：0544500-7北星圖書帳戶
印 刷 所：利林印刷股份有限公司
製 版 所：興旺彩色印刷製版有限公司

（版權所有，翻印必究）　　定價：375元

行政院新聞局出版事業登記證／局版台業字第3928號
經濟部公司執照／76建三辛字第214743號
■本書如有裝訂錯誤破損缺頁請寄回退換
西元2003年9月　第一版第一刷

國家圖書館出版品預行編目資料

生活萬象勞作 / 周文琦編著.--第一版.--
台北縣中和市：新形象，2003[民92]
　　面　；　公分.--（親子同樂系列；7）

　　ISBN 957-2035-49-5(平裝)

　　1.勞作 2.美術工藝

999.9　　　　　　　　　92010106